아트콜렉티브 **소격**

KB020955

팬데믹, 그리고 예술

#3

차례

좋지 않은 시절

예정대로였다면 『아트콜렉티브 소격』 동인들은 다니엘 뷔랭(대구미술관에서 6월경 전시가 있을 예정이었죠)과 팀 아이텔, 혹은 스트리트 아티스트 뱅크시를 이야기하고 있었을 겁니다. 2020년은 기대감을 갖게 하는 전시들이 충분히 예고되어 있어서 동인들은 아주 신이 났거든요. 혹은 미술관 프랜차이즈에 대해서, 혹은 AI 아티스트에 대해서 라운드 테이블을 준비했겠지요.

무엇이 되었건, 손에 잡히는 즐거운 미술 이야기가 될 가능성이 높았겠죠. 그러나 갑작스런 그리고 장기화된 팬데믹을 경험하며 그동안 준비한 질문의 방향이 이전과 달라질 수밖에 없음을 알게 되었습니다.

예술 현장도 다른 산업 현장과 마찬가지로 무척 어렵습니다. 그렇다고 예술이 사회에서 멀어졌냐면 그렇지 않습니다. 해외에서 작가와 작품이 오기 어려운 상황임에도 미술관들은 큰 전시를 이어가고 있고, 휴관과 재개관을 반복하는 상황에서도 그동안 기록해둔 자료들을 유튜브에 올려 미술의 담론에서 멀어지지 않도

록 애쓰고 있죠. 아트 마켓은 온라인 플랫폼을 활용하면서 예전과 다름없는 수익을 창출했고, 어려움을 겪고 있는 예술가들은 서로 연대할 방법을 찾고 있습니다. 물론 모든 시도들이 긍정적인 면만 갖는 것은 아니지만요.

예상컨대, 예술 현장에서 시도하는 다양한 비대면의 경험들은 앞으로 미술관이 작품을 보여주는 방식이나 수장품의 향방 등에도 영향을 미칠 것입니다. 미술의 형식, 미술이 다루어야 할 주제, 미술을 향유하는 방식도 달라지겠죠. 물론 예술가들에게도, 예술을 향유하는 사람들에게도 큰 도전이 기다리고 있을 겁니다. 어쩌면 앞으로의 세계에선 과연 예술가가 필요한가, 라는 질문이 기다리고 있을지도 모르지요.

섣불리 예술의 미래를 왈가왈부하거나 불투명한 전망을 펼치고 싶지는 않습니다. 그래서 지금 해야 할 이야기, 이 상황을 이해하는 데 도움이 되는 이야기를 해볼 참입니다. 먼저 역사상 이어져온 질병 쇼크에서 예술은 어떤 입장을 취했으며 예술의 거처는 어떤 풍경을 형성해왔는지 찾아볼 것입니다. 예술 역시 사회와 관계를 맺는 한 방식이기에, 질병과 재난과 폭력이 자행되는 가운데서도 어떤 방식으로든 표현되고, 저항해왔으며, 삶에 기대며 삶을 보듬고 있었습니다. 앞으로도 질병은 끊임없이 이 사회에 유성우

처럼 퍼부어지겠지요. 그럴 때 예술에 어떤 기대를 걸어야 할지 한 번 생각해보려 합니다.

　『아트콜렉티브 소격』은 이 진지한 물음에 '위트 한 스푼'을 넣어 보려 했습니다. 재밌고 가볍게, 이것도 우리가 추구하는 예술, 혹은 삶의 한 방향이니까요. "좋지 않은 시절에 전시회를 하게 되었다"라고 예술가들은 초대장에 썼습니다. 하지만 예술을 즐기기에 좋지 않은 시절은…… 없다, 이것이 우리의 생각입니다.

아트콜렉티브 소격

변화에 직면한
미술 현장을 읽어내는 키워드

팬데믹은 예술 현장에도
거대한 위기로 찾아왔다.
바깥에서 구체적인 논의의
대상조차 되지 못한 예술을
이 자리에 호명한다.

문 닫은
미술관 앞에서……
삶 혹은 예술은
어떻게 계속되는가

이소영

지구 멸망, 정확하게 말하자면 인류의 궤멸은 대중문화를 지배해온 상상력이다. 외계인 침공, 소행성 충돌, 초자연적 규모의 자연재해가 이어진다. 영화 속에서 지구는 자전을 멈추고, 태양풍의 습격을 받고, 빙하 아래 잠자고 있던 극한의 바이러스가 깨어나 인간을 공격한다. 식물이 또 빗물이 인간을 공격하고, 전기가 사라지고, 모든 사람이 살아도 산 게 아닌 좀비가 되는 세계. 멸종에 대한 인간의 상상은 끝이 없다. 그 모든 절망은 '그럼에도 삶은 계속된다'는 메시지를 전달하기 위해 질주한다.

코로나19 팬데믹 앞에서 진심으로 놀라운 점은 이 상황이 낯설지 않다는 것이다. 생전 처음 가본 뉴욕 거리가 동네마냥 느껴지는 영화광의 기시감이다. 블록버스터가 다큐멘터리로 장르를 바꿨을 뿐 어느 영화에서 보았던 설정과 상황이 현실에 겹쳐진다. 물론 영화는 2시간의 질주 끝에 '삶은 계속된다'는 메시지를 던지고 마감되는 반면 현실 쪽은 러닝타임이 5천 시간을 넘겼고, 끝도 예정되어 있지 않다. 카타르시스가 없는 이 초유의 재난에서 어떻게 삶은 계속된다는 의지를 다질 것인가.

문 닫은 미술관

미술관은 문을 닫았다. 학교, 도서관, 야구장, 공원과 함께. 지켜

야 할 최후의 보루는 병원임이 자명하고, 학교는 수업을 대체할 대안이 시급했다. 야구가 무관중 개막을 하자 환호의 함성이 밀려왔다. 미술관은 어떤가? 문을 열라는 목소리가 간간이 있었으나 힘이 약했다. 문득 의아하다. 미술관이란 애초에 거리두기의 공간이 아닌가. 작품과 작품 사이, 작품과 사람 사이, 사람과 사람 사이 모두 밀접 접촉을 피하는 곳. 그곳에선 본래 먹을 수 없고, 거의 대화를 나누지 않는다. 그러나 미술관의 특성은 고려 대상이 아니었던 모양이다.

제2차 세계대전 당시 런던은 밤마다 독일 전투기의 폭탄 세례를 받았다. '블리츠Blitz'라 불리는 대공습은 1940년 10월부터 1941년 4월까지 이어졌다. 내셔널갤러리는 아홉 차례 폭격을 당했고, 전쟁 전 라파엘로의 그림이 걸려 있던 방은 천장이 뻥 뚫려버렸다. 폭격으로 부서진 시가지를 지나 시민들은 내셔널갤러리를 찾았다. 그곳에선 매일 정오 피아노 연주회가 열렸다. 소장품 전체가 웨일스의 채석장으로 피난했지만 한 달에 작품 한 점씩을 골라 전시장에 걸었다. 단 한 점, 그러나 미술관을 열었다는 사실이 중요했다. 전쟁이 끝나리라는 희망, 이 세계가 건재하다는 신호로 예술은 자신의 존재를 웅변했다. 포화 속에 문을 연 미술관은 삶이 계속된다는 약속의 상징이었다.

그러나 바이러스는 폭탄과 다르다. 모여서 싸울 전장이 필요치

않다. 흩어져 숨는 것만이 살 길이다. 미술관은 피난처도 전장도 되지 못한 채 문을 닫아버렸다. 달리 말하자면 21세기의 미술관은 확실히 '일상의 장소'인 것이다.

유네스코와 국제박물관협회ICOM는 코로나19의 파도가 전 세계로 퍼져 대부분의 기관이 휴관한 지난 4월에 전 세계 107개국 1,600개의 미술관·박물관 종사자를 대상으로 설문조사를 실시했다. 설문 결과는 암울했다. 응답자들은 팬데믹으로 10%의 기관이 아예 폐관할 것이고 운영 축소(82.5%)나 부서 통폐합(29.8%) 등의 가능성을 점쳤다. 고용 위기는 이미 현실이 되어 있었다. 단기 계약 근무자 중 6%만이 재계약을 했고, 나머지 대부분은 일시 해고나 임금 지불 중단 등의 상황에 처해 있었다. 유네스코와 ICOM은 미술관·박물관을 위한 긴급 구호가 필요하다고 주장했다.

위기의 미술관을 지키는 것이 이 시대의 사명일까? 1990년대 이후 박물관의 시대가 열렸다. 빌바오 구겐하임을 필두로 세계 곳곳에서 이전엔 상상도 못 할 유형의 박물관들이 들어섰다. 전 세계 박물관의 수는 9만 개로 폭발했다. 박물관, 미술관은 쇠락한 공동체를 살릴 해법으로 주목받았고, 뮤지엄 교육은 전에 없는 관심의 대상이 되었으며, 소장품을 이용한 상품 개발과 박물관 자체의 프랜차이즈까지 거칠 것 없이 달려왔다. 코로나19 바이러

스의 습격 직전까지 말이다. 어쩌면 이 세계는 바이러스와 상관없이, 이미 미술관 초과 상태였던 게 아닌가. 하지만 이런 상상은 불온한 것이리라.

구조 대상 예술가

미술관 안은 그나마 안온하다. 그 울타리 안까지 이르지 못한 예술가들을 제외한다면. 1930년대 대공황 시기 미국은 뉴딜 정책을 예술 분야에서도 펼쳤다. 예술가들에게 일거리를 찾아주고, 예술가들이 만들어내는 결과물을 사회공동체의 자산으로 삼는다는 기조의 '연방미술프로그램FAP, Federal Art Program'이 그것이었다. 그 일환으로 이루어진 '예술가 일자리 제공 정책PWAP, Public Works of Art Project'을 통해 예술가들에게 약 5천 개의 일자리를 제공했고 그 결과 약 22만 5천 개의 공공 작품이 만들어졌다. 벽화, 사진기록집, 영상기록물, 공공시설 개선 등 다양한 사례가 있었으며, 로버트 라우센버그와 같이 훗날 명사가 되는 예술가들도 이 프로그램에 적극 참여했다. 농업안정국 프로젝트를 통해 도로시아 랭의 〈이주민 어머니〉 같은 작품이 탄생했다.

1930년대 미국의 예술가 지원 사업은 오늘의 우리에게도 익숙

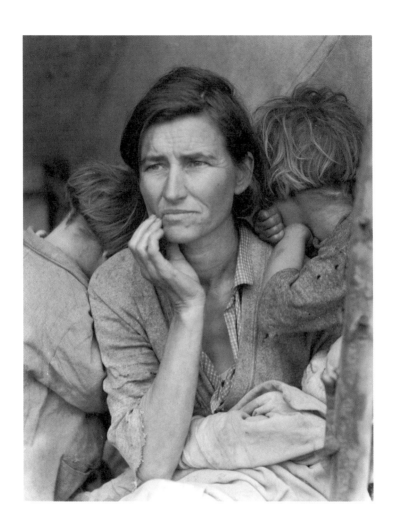

도로시아 랭, ⟨이주민 어머니⟩, 1936년.

하다. 젊은 예술가들은 팬데믹 이전에도 지원 대상이었다. '신입' 예술가들의 생존을 위해 국가는 여러 공모 사업을 진행해왔다. 그러나 이러한 지원이 정례화되면서 공공 지원금의 그만그만한 규모, 그만그만한 결과물, 지원금에 따라 좌우되는 예술인 활동 등 문제가 분명해졌다. 예술은 사라지고, 예술가의 생계만 남는 상황이 펼쳐졌다.

코로나19 팬데믹으로 예술가를 위한 긴급 구호 사업이 펼쳐지고 있다. 서울문화재단의 '코로나19 피해 긴급 예술 지원 공모', 경기문화재단의 '공공예술 프로젝트 백만 원의 기적' 및 '경기도 전업 예술인을 위한 긴급 작품 구입 및 활용', 인천문화재단의 '인천 예술인 긴급 지원 사업' 등이 그 사례다. 평소의 10배가 넘는 지원자들이 몰려 더 '긴급'하게 예산을 증액해 집행했다고 한다. 우리나라는 물론 세계 각국에서 진행 중인 이런 지원 사업이 예술가 구호에 성공할 것인가? 나아가 그 결과물은 예술로 남을 것인가?

질병 앞에 선 인간, 예술가

세계는 큐브 같은 것이었다. 아무리 돌려도 맞춰지지 않는, 닮은 듯 무수히 다른 얼굴들을 보여주는 곳. 그런데 2020년, 큐브가 멈춰버렸다. 견고하게 박혀 있던 색면들은 툭툭 빠져 검은 속

을 드러내버렸다. 세계가 허물어져 내리는데 우리에게 주어진 무기는 최첨단 슈트도 아니고 초능력도 아니고 고작 마스크 한 장이다. 질병 앞에서 비로소 평등이라는 단어를 떠올리게 되었다. 착각이란 걸 알아차리기 전까지 아주 잠깐 동안.

1562년 피터르 브뤼헐이 그린 〈죽음의 승리〉는 죽음은 삶과의 싸움에서 언제나 승리하며, 세속의 지위나 선악 따위에 상관하지 않는다는 메시지를 던진다. '죽음은 만인에게 평등하다'는 말에 설득되는가? 20세기 말에 이르러야 질병, 특히 감염병은 사회의 약한 고리를 더 집요하게 공격한다는 것이 공론화되었다. 그러나 흑사병 역시 흔히 가난하고 허약한 사람들을 희생자로 삼았다. 부자들은 가난한 이들을 돈으로 사서 흑사병이 지나간 집에 먼저 거주하게 해 안전을 확인했다. 죽음의 냉혹한 얼굴을 노골적으로 표현한 마카브르macabre나 덧없는 인간사를 비웃는 바니타스vanitas 회화를 보고 죽음을 떠올리는 사람들은, 이미 죽음으로부터 안전망을 갖춘 이들이었을 것이다. 그 회화들 자체가 죽음을 '대비'하려는 방편 중 하나였다.

준비한다고 다 피할 수는 없지만 중세 유럽 인구의 3분의 1을 사망에 이르게 한 흑사병으로 목숨을 잃은 화가도 있고 위기를 모면한 화가도 있었다. 티치아노, 한스 홀바인 같은 거장이 불운한 쪽, 알브레히트 뒤러는 운이 좋은 쪽이었다. 뒤러는 뉘른베르크에

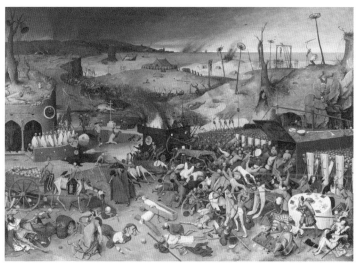

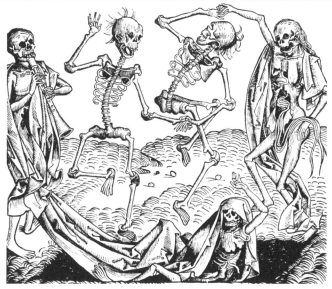

▲ 피터르 브뤼헐, 〈죽음의 승리〉, 패널에 유채, 117×162cm, 1562년경, 프라도 미술관.

▼ 미하엘 볼게무트, 〈죽음의 댄스〉, 『뉘른베르크 연대기』의 삽화, 1493년.
춤추는 해골이나 수의에 덮인 시체는 마카브르의 대표적인 이미지다.

흑사병이 돌자 바쁘게 행장을 꾸려 홀로 이탈리아로 떠났다.

1백 년 전, 전 세계 인구의 27%인 5억 명을 감염시킨 최악의 전염병인 스페인독감은 구스타프 클림트와 에곤 실레와 그의 가족을 데려갔다. 당시 실레의 아내 에디트는 임신 6개월이었다. 아내와 배 속의 아이가 먼저 가고, 실레는 3일 뒤에 사망했다. 그가 마지막으로 남긴 가족의 초상화는 이 비극의 정점을 환기한다. 뭉크는 살아남았다. 자신 곁에는 늘 죽음의 천사가 있다는 강박에 시달렸던 화가는 오히려 삶의 기회를 얻었다. 뭉크는 살아남은 증거를 자화상으로 남겼다.

20세기에 인간은 자연계의 경쟁자들을 따돌리고 질주했다. 의학은 역사 이래 인간을 괴롭혀온 많은 질병들을 극복했다. 그리고 에이즈가 찾아왔다. 20세기까지도 질병은 죄와 결부되었고 '암적인 존재'라는 식의 은유를 당연하게 받아들였다. 암은 전염되지 않는데도 그랬으니 에이즈는 그야말로 뜨거운 낙인이었다. 키스 해링은 1988년 에이즈 진단을 받고 1990년 31세의 나이로 사망했다. 키스 해링의 〈무지=두려움〉은 에이즈에 대한 대중의 멸시혹은 공포를 발랄한 색채와 유아적인 단순한 이미지로 돌파한다. 덤벼! 싸우자! 자세를 취하고 있지만, 한 대 때리면 툭 얻어맞아줄것 같은 형상들로 키스 해링은 자신의 치열한 싸움을 남들이 부담스럽지 않도록 포장했다.

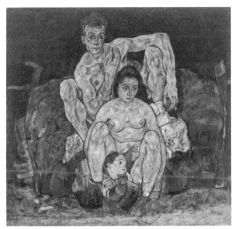

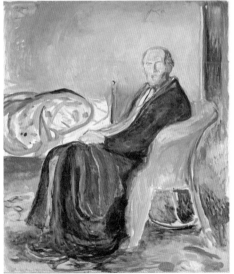

▲ 에곤 실레, 〈가족〉, 캔버스에 유채, 150×160.8cm, 1918년, 벨베데레 오스트리아
 국립미술관.
 실레는 에디트의 임신 사실을 알기 두 달 전에 앞으로 태어날 아이를 생각하며 이 그림을
 그렸다.

▼ 에드바르 뭉크, 〈스페인독감 후의 자화상〉, 캔버스에 유채, 150×131cm, 1919년,
 노르웨이 국립미술관.

그러나 데이비드 워나로비츠스David Wojnarowicz는 달랐다. 그의 〈버팔로 추락〉은 병에 걸린 자신, 죽어가는 자신의 초상화이다. 관조와 교훈, 웃는 낯으로 하는 캠페인이 아니다. 당혹스럽게도 분노의 감정이 그대로 전해진다. 무엇보다 개인이 아닌 그 질병이 지닌 사회적인 맥락과 책임을 버팔로를 멸종으로 몰아간 아메리카 대륙의 역사와 연관시킴으로써 문제의 지평을 넓혔다. 그에 이르러 질병은 개인의 절망과 슬픔의 울타리를 넘어 사회 문제가 되었다. 이 작품은 U2의 싱글앨범《원ONE》재킷에 사용되었는데, 이후 에이즈 구호 기금을 모으는 '원 캠페인'의 출발점이 되었다.

　『뉴욕타임스』가 지난 5월, 팬데믹 시대에 읽어야 할 예술책 다섯 권의 목록에 워나로비츠스의『전진의 그림자In the Shadow of Forward Motion』를 넣은 것은 합당하다. 이 책은 1989년 뉴욕 P.P.O.W. 갤러리에서 열린 그의 전시회 카탈로그다. 예산이 없었기 때문에 50부를 제록스로 직접 복사해 만들었다. 전시장 플랜 아래에는 그가 남긴 "Pay Rent", "Doctor 12:30 Thurs" 같은 메모가 그의 '현실'로 남아 있다. 환자가 된 예술가는 질병을 혼자만의 고독한 싸움에서 아픈 몸으로 살아가야 하는 이유를 묻고, 아픈 몸으로 정당하게 살아가기 위한 싸움으로 바꾸었다. 이것이 동시대의 시각예술이 삶의 곤경, 감염병에 걸린 인간을 다룬 방식이다.

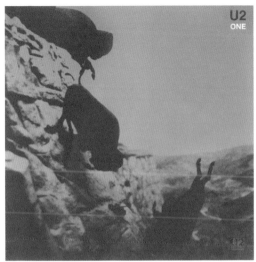

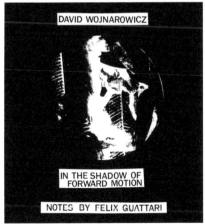

▲ 데이비드 워나로비츠스의 〈버팔로 추락〉이 표지로 사용된 U2의 싱글앨범《원》재킷.

▼ 데이비드 워나로비츠스, 『전진의 그림자』, 1989년.

위태로운 세계와 예술

뉴욕은 여전히 화려한 타임스퀘어를 갖고 있고 세계 최고의 미술관들이 즐비하지만 내상을 입은 거인 같은 존재인지도 모른다. 2001년 9월 11일, 세계무역센터에 가해진 테러, 그리고 2008년 금융 위기…… 뉴욕현대미술관MOMA은 2011년 '사회 시스템의 기초'를 다시 세우기 위해 R&D 살롱을 열었다. "사람들이 일자리를 잃고 있는데 미술관은 무엇을 해야 하나?", "지금 이 사회의 위기 앞에서 예술은 무엇을 표현해야 하나?"라고 묻기 위해서다. 2020년 6월 문을 닫은 MOMA의 첫 페이지는 단순하고 강렬하다. 검은 화면에 흰 글씨로 흑인 공동체와 연대한다는 메시지를 전한다.

2013년 시작된 'CTR: Creative Time Report'는 예술가가 '보도'하는 매체다. 2017년까지 이들은 주류 언론과는 다른 방식으로 세계를 보도했다. CTR에는 5년 동안 중국의 반체제 성향의 예술가 아이웨이웨이艾未未를 비롯해 130명 이상의 예술가들이 찾은 진실의 조각들이 담겨 있다. 아이웨이웨이는 "예술은 사람들이 진실을 찾도록 돕는 사회적 실천이다"라고 말했다. 예술가들은 지금 어디에서 진실의 조각들을 찾고 있을까?

우리는 이대로 견디면 해안가에 닿는지, 아니면 더 먼 바다로 밀

려나는지도 모른 채 격랑 속에 흔들리고 있다. 코와 입을 마스크 아래 숨겨 나의 무해함을 인증하며 이 순간을 버틸 뿐이다. 미술 관 안에 있는 작품들, 이미 확실하게 예술가가 된 사람들, 미술관 을 무시로 방문하는 관람객들에게 지금은 일시 정지한 일상이 다 시 돌아오길 참고 기다리면 되는 때일지 모른다. 팬데믹 이후의 예 술, 그리고 예술가가 어디로 가야 하는가에 대한 답은 다른 곳에 서 찾아야 할 것이다. 아직 미술관에 들어가지 못한 작품들, 예술 가로 인정받지 못했으므로 구호 대상도 될 수 없는 이들이 품고 있을 것이다. 가장 큰 비가 쏟아지는 곳에서 삶을 계속하라는 불 꽃을 일으키며 말이다.

팬데믹 시대의 예술에 대한
다짜고짜 토론

미술관은 끝장나고 유튜브가
대세? 아티스트는 사라지고
크리에이터? 예술은 새로운
플랫폼을 창조할 것인가,
새로운 플랫폼이 예술을 창조할
것인가? 팬데믹 이후 미술 현장에
대한 쟁점과 질문들.

직업으로서의
예술가

아트콜렉티브 소격

#1 예술,
사회와 관계 맺는 방식

예선　오늘의 이야기는 미술관을 향하게 될 것 같은데요. 팬데믹 이후 미술관의 향방과 미술계의 변화에 대해 우리가 과연 어디까지 이야기할 수 있을지 의문이 듭니다만, 지금 이 시점에서 한번 고민해보려고 자리를 만들었습니다.

우리가 선정한 주제는 '비대면 예술'인데요. 소영 님이 좀 더 포괄적인 주제로 발제를 해주셨어요. 소영님의 발제를 따라가면서 지금 필요한 질문들을 찾아보면 좋겠습니다.

소영　전 '비대면'이 상황의 본질을 들여다보는 단어라고 생각하지 않습니다. 사회적 거리두기를 팬데믹의 대안이라 할 수 없듯이 말이죠. 우리에게 필요한 건 치료제나 백신이고, 어쩌다가 이런 파국적인 바이러스를 만나게 되었는가에 대한 분석이에요. 비대면은 위급 상황에 대한 대처에 불과하지 현재 예술이 처한 상황에 대한 분석도, 이후 가야 할 방향에 대한 대안도 아닙니다. 저는 팬데믹과 예술의 관계를 좀 더 거시적인 관점에서 다뤄야 한다고 생각해요.

가장 먼저 감염병 상황에서 예술이 어떤 식으로 자기를 드러냈는지 살펴봤습니다. 흑사병이나 스페인독감 등 세계적으로 유행한 감염병들은 많은 예술가들로 하여금 예술작품의 형태로 기록

하게 만들었지요. 그중에서 기록하는 것을 넘어서 사회의 변화와 함께 제도에 영향을 주고 캠페인화된 것은 1980년대 에이즈 확산 시기에 가능하게 됩니다. 코로나가 어떻게 미래를 움직여갈까 전망하며 언론에서는 흑사병 시기 서양 화가들의 그림을 언급하고 있는데요. 하지만 그건 시각적인 이미지에만 집중한 것일 뿐, 실제로 봐야 할 그림은 1980년대의 예술입니다. 시각적인 이미지에만 집중했던 흑사병에 비해 에이즈는 캠페인을 불러일으켰거든요.

예술은 시대를 거듭하면서 점점 사회와 밀착된 형태로 자기 존재를 드러냈어요. 20세기 후반 이후로는 더욱 그렇습니다. 지금도 코로나19와 관련해서 주목할 만한 예술 행위들이 많이 일어나고 있을 거라 예상할 수 있어요. 다만 아직 주류 예술계에서 완성된 작품이나 전시로 드러나지 않아 그들의 존재를 모를 뿐이죠. 한편으로는 제도상의 예술이라고 생각하지 못했던 장르들, 예컨대 예술가들이 자발적으로 SNS를 통해서 예술 작업을 공유한다든가 이탈리아의 발코니 콘서트 같은 것들이 많아졌는데, 그런 시도들 중에 주목해봐야 할 것들이 있을 거라고 생각합니다.

질병의 문제 말고 전쟁, 재난 등 사회적 위기 상황에서는 제도적인 대응이 가능했지요. 미국의 뉴딜 정책으로 등장했던 연방 예술 프로그램의 사례들과 제2차 세계대전 당시 유럽 미술관들의 대응 정책 등 제도적인 노력들도 함께 생각해볼 수 있습니다. 2008년 금융 위기 이후 실직자들이 폭발하자 뉴욕현대미술관

MOMA에서 이에 대한 메시지를 내며 미술관이 할 수 있는 방법을 시도한 적이 있어요. 사실 9·11 테러 이후 뉴욕이 쇠락해진다는 느낌을 떨칠 수가 없었는데요. 도시의 위기를 예술적으로 돌파하려 했지요.

이 점은 우리에게 시사하는 바가 큽니다. 당장은 위기의 파도 속에 있기 때문에 장기적인 계획이나 대안을 찾기는 어려울 거라 짐작하면서도, 우리의 국공립 미술관들은 어떻게 현상 유지를 할 것인가, 어떻게 하면 다시 문을 열었을 때 방문객 수를 유지할 수 있을까에 연연하는 분위기라 할까요. 앞으로의 미술관을 모색하기보다 데이터로 집약된 성과에 목매는 것 같거든요. 당시 MOMA의 프로젝트는 시민들이 일자리를 잃어가는 상황에서 미술관이 대체 어떤 의미인가를 질문했어요. 그렇다면 코로나 상황이 닥친 지금, 미술관이 존재해야 할 이유를 질문할 수 있겠지요. 집 밖으로 나오지 못하는데 미술관이 존재해야 하는 이유는 무엇일까요?

팬데믹 이후의 예술계를 보면 비대면이 가장 비중이 큰 키워드이긴 합니다. 이조차도 비대면의 상황에서 어떻게 하면 이전처럼 예술을 향유할 것인가에 논의가 집중되어 있어요. "전시에 로봇 도슨트를 쓰자!"라고 하면 언론에서는 그게 대단한 기술의 발전이고 미래의 대안인 양 떠들썩하게 받아쓰기를 합니다. 그런데 사실 팬데믹은 그런 정도가 아니라 미술관·박물관의 존폐 문제가

될 수도 있어요.

유네스코와 ICOM(국제박물관협회)은 팬데믹이 진정되더라도 많은 미술관·박물관이 문을 닫게 될 거라고 전망합니다. 더불어 비정규직 고용자들로 굴러가던 시스템들은 붕괴되고 있어요. 2000년대 이후 전 세계적으로 수많은 미술관·박물관이 생겼는데, 그것이 과연 바람직한지, 이 사회가 수용할 만한 양이었는지 질문할 시간이 된 거죠. 우리나라뿐 아니라 전 세계적으로 문화 재생이라는 명목으로 미술관·박물관을 짓는 것이 도시를 일으키는 새로운 산업적 모델로 여겨졌으니까요. 외국인 여행자나 관광객을 불러들여 지자체를 유지하려고 했던 많은 움직임들이 있었잖아요. 결국 팬데믹과 같은 상황에선 취약한 모델이란 걸 입증하고 말았죠.

그렇다면 예술이 무엇으로 존재 가치를 입증할 것인가? 이런 측면에선 미술치료가 상당히 각광받고 있어요. 사적으로 이루어지던 미술치료, 미술심리학이 제도권 미술관들도 선택하는 테마가 되었고요. 미술치료 강좌를 진행하려고 대규모 인원을 교육하고 있다는 이야기도 있어요.

예술가의 상황에서는, 생계 유지가 필요한 예술가를 위한 긴급 지원금 제도를 이야기해보고자 합니다. 우리는 주로 공모 사업 위주로 지원되는데, 당장의 한 끼 밥은 될지언정 1960년대의 미국 뉴딜 정책하의 연방예술 프로그램처럼 후세에 남을 성과물을 낼

정도는 아니거든요. 틀에 맞춘 생산물들이라 그걸 뛰어넘는 작업이 나오지는 않아요.

미술관들이, 어떻게 하면 미술을 더욱 즐길 수 있고 유지할 수 있는 것인가에 집중하고 있는 동안 예술이 무엇을 표현할 것인가, 무엇을 다룰 것인가에 대해서는 소홀했지요. 2008년 MOMA의 활동은 그래서 중요하다고 봐요. 어떻게 하면 사람들을 미술관에 잡아둘 것인가가 아니라 예술이 핵심적으로 다뤄야 하는 주제가 무엇인가에 주목했으니까요. 환경이나 젠더, 소수자 문제가 예술의 주요한 화두가 되어야 한다는 주장이 거기서 나왔습니다. 지금처럼 미국에서 인권 문제가 두드러졌을 때 미술관이 앞장설 수 있었던 것은 예술의 주제에 천착했기 때문이라고 생각해요.

발제문을 쓰다 보니 여러 분야에 걸쳐 질문을 던질 수밖에 없었어요. 그간 문제 제기가 있었던 부분들을 한꺼번에 드러내게 된 것 같군요. 어쩌면 팬데믹이라는 상황이 있었기에 근본적인 문제들을 제기할 수 있는 게 아닐까요?

#2 비대면 시대의
예술 현장

경여　과거부터 현재까지 예술의 근본 문제를 모두 다뤄야 하는 상황이 돼버렸군요. 조금 더 포커싱해야 할 필요가 있겠어요. 예술가 지원 정책이나 비정규직 등의 문제는 여기서 다룰 주제는 아닌 것 같고, 예술 내용의 문제 역시 예술 창작자가 아니고선 이야기하기 어려운 주제이고요. 예술지원금의 경우는 팬데믹 상황만의 문제가 아니지요. 사실 예술가라는 직업군은 언제나 불안정하고 위태로우니까요.

이 시대에 가장 필요로 하는 예술을 미국 사망자 1천 명의 부고를 실은 『뉴욕타임스』의 1면(5월 24일자)이 해버리고 말았어요. 어떤 시각 자료와 콘셉트로 우리에게 무엇을 주느냐? 이것으로 예술을 말할 수 있다면, 이만큼 훌륭하고 마음을 울리는 예술이 어디 있겠어요? 예술이 꼭 아티스트만 할 수 있는 건 아니잖아요.

무엇보다 저는 '비대면'이 앞으로의 사회에 큰 파장을 던질 거라고 생각해요. 그동안 우리는 공유 사회를 지향해왔어요. 만나고 나누고 교류하는 가치죠. 인간의 관계성을 회복하는 것이 성장 일변도의 사회에서 유일한 대안처럼 여겨졌어요. 그런데 그 가치가 단번에 무너졌거든요. 이것은 심각한 후유증을 가져올 거라고 생각해요. 미래는 인간의 노동을 끊임없이 박탈하는 사회가

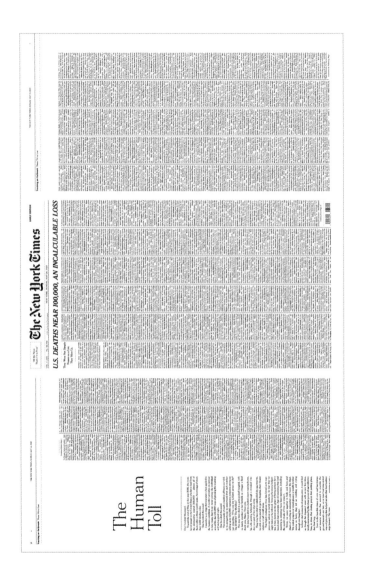

2020년 5월 24일, 『뉴욕타임스』 1면. 코로나19로 희생된 천 명의 이름을 세 페이지에 걸쳐 실었다. 천 명은 실제로 희생된 십만 명의 이름이나 다름없다.

될 거라고 예측하고 있죠. 팬데믹 상황으로 그것이 점점 가속화되고 합리화되고요. AI의 개발이 점점 더 빨라져야 하고 현장에 로봇이 투입되어야 하는 상황이 당연한 미래인 것처럼요. 아까 얘기 나온 바대로 로봇 도슨트가 획기적인 아이디어인 양 이야기되고 있지만, 먼저 미술관에 로봇 도슨트가 왜 필요한가, 이를 물어야 하지 않을까요?

상준 전 그동안 전시를 많이 봤어요. 주변에 작가들이 많으니까, 다들 계획된 전시를 하고 있더라고요. 그동안과 다른 점이라면 '뒤풀이는 없다'는 건데요. 이 상황에서 전시를 해서 어쩔 것인가, 지금이니까 더 해야 한다, 그 사이의 모순적인 상황을 느꼈어요.

소영 '뒤풀이는 없다'라니, 탁월하네요.

상준 은근 다들 좋아했어요. 뒤풀이를 피곤하게 생각했었나 봐요. 코로나19로 인해 반격리 생활을 하고 있지만 주변에는 이를 선호하는 사람들도 있었고요.

예선 그동안 관성적으로 해오던 일들이 꼭 필요했었나, 질문하는 계기가 되었죠. 여행이 꼭 필요한가? 쇼핑이 꼭 필요한가? 모임이 꼭 필요한가? 그렇다면 진짜 필요한 건 무얼까? 그런 질문들.

소영 저도 요즘은 서점 문을 매일 열지는 않고 있는데, 앞으로도 예약제 서점으로 운영하고 싶다는 생각이 들더라고요.

유미 우리 집 큰아이는 고등학생이라 격주에 한 번, 작은아이는

중학생이라 2주에 한 번 학교에 가요. 나머지는 온라인 수업을 하죠. 그런데 학교만 갔다 오면 그렇게 피곤하다며 온라인 수업이 기다려진다고 해요. 그동안 학교에서 문제시됐던 학교 폭력이나 인성 파괴 같은 것도 지금 상황에선 문제가 되지 않고요.

저도 틈나면 전시를 많이 봤어요. 보는 것만으로 행복하고 그 공간에 있는 것만으로 너무 좋았어요. 요즘 들어 예술 감상의 본질을 맛보고 있다는 생각을 자주 해요. 요안나 콘세이요 Joanna Concejo의 원화 전시는 세 번이나 갔는데 항상 사람들이 많았어요. 국공립 미술관은 현재 휴관 중이지만 기획된 전시는 모두 진행하고 있거든요. 어제도 온라인 스트리밍으로 전시 오픈 행사를 봤는데, 의외로 스트리밍을 보는 관중이 많더라고요. 예술이 정말 필요하구나, 그런 생각을 많이 했어요.

저는 올해 말까지 미술관 교육서포터즈로 계약했지만, 재개관이 여러 번 연기되어 한 번도 활동을 못 했어요. 활동일정표도 있고 담당자 공지도 이루어지지만 계속 연기 통보를 받고 있죠. 담당자는 계속 상황을 조정하고 그에 대한 보고서를 쓰고요. 이런 요즘이 불필요하게 낭비되는 시간 같아서 답답합니다.

지연　많은 부분에서 미개봉 중고가 많은 때인 거 같아요. 올해 했어야 하고 보여줬어야 마땅한데 미뤄진 것들은 나중에 보여준다고 해서 결코 더 좋은 건 아니라는 의미로 '미개봉 중고'라고 하더군요.

유미 최근에 진로 지도 자격증 과정을 거치면서 4차 산업 사회에서 각광받는 직종으로 미술치료사를 강력하게 언급하더라고요. 로봇이 대체하지 못하는 직업이라는 점에서 존속 가능한 직업으로 보는 거죠.

소영 사실 사람이 사람에게 제일 스트레스를 받는 것 같아요.

경여 그럼요. 사람과 관계를 맺는 건 피곤하고 어려운 일이죠. 아이들까지도 온라인 수업이 편하고 학교 가는 일도, 친구들 만나는 일도 피곤해한다는 거잖아요. 앞으로는 어떻게 될까요? 사람을 만나서 하는 일이 피곤하다고 느끼다보니 지기 임무만 수행하면서 능률성을 올리기만 할 뿐이겠죠. 만나서 아이디어를 발전시키고 관계 속에서 에너지를 얻는 과정들은 쇠퇴하게 되지 않을까요? 그렇다면 사람은 당연히 정신적으로 고립감을 느끼고 왜 사는지 무기력한 질문을 하게 되겠죠. 의욕이 없어지니 그때 할 수 있는 건 하나뿐이지요. 돈을 내고 치료해줄 사람을 만나는 거요. 우리는 한때 한 교실에 70명이나 되는 아이들 사이에서 복작거리며 부딪쳤지만 그럼에도 관계는 어려운 문제였어요. 그렇다면 이제는 아예 풀 문제를 안 만드는 건가요? 모이지 않으니 풀 문제가 없잖아요. 그렇다고 사회와 사람 관계에 문제가 없는 건 아니잖아요.

　코로나 이후에도 바이러스는 끊임없이 생겨나 사회를 혼란에 빠트리겠죠. 그러니 비대면의 일상화, 이런 게 가능해질 텐데, 이

얼마나 무서운 생각인가요. 노동의 탈락은 점점 더 심각한 문제가 될 것이고, 앞으로도 더욱 질 낮은 노동만 인간에게 돌아오게 되겠죠. 빈익빈 부익부는 더욱 심화되고요. 그건 갖지 못한 자들의 고통이 더욱 심화된다는 건데, 이 점이 팬데믹의 사회적 쟁점이라고 봅니다. 미국은 그게 사회적 약자인 블랙 커뮤니티에서 발현되었다고 한다면 우리는 택배 노동자라든가 이런 쪽으로 이슈가 되죠.

지연　예술의 빈익빈 부익부, 그 격차가 심해지고 있는 건 옥션이나 페어에서도 확인할 수 있어요. 요즘은 아트페어도 온라인으로 개최하는데요. 판매량은 작년 이맘때나 비슷하다고 해요. 그러나 작가들이 골고루 팔리는 게 아니라 극명하게 갈려요. 좀 알려진 작가, 유명 작가는 고가로 팔리고, 그렇지 않은 작가는 소개될 자리조차 없어요. 미술시장은 앞으로 편중 현상이 점점 심해질 것 같아요. 그렇다면 작가들은 창작과 겸해 영업을 해야만 자기 작품을 보여줄 자리를 갖게 되겠죠.

　컬렉터들은 작품을 좋아해서 사는 사람들도 있지만, 대부분은 이 작가가 나중에 더 좋은 작업을 해서 이 작품들이 가치가 높아지기를 바라죠. 아트페어에 가보면 지금보다는 미래가 기대되기 때문에 보여주는 작가들이 꽤 있거든요. 그런데 온라인 페어는 그게 없어요. 그리고 가격이 오픈되어 있어요. 물론 투명해서 좋은 점도 있지만 작가에 대한 기대랄까, 수치로 보이지 않는 부

분들은 감추어지고 말죠. 명확히 눈에 보이는 정보만으로 작품을 고르자니 잘 알려진 작가를 선택할 수밖에 없죠.

#3 직업으로서의
예술가 문제

소영　공모 형식으로 지원하는 예술가들을 위한 긴급 지원 문제를 고민하다가 이런 질문을 해봤어요. 예술 활동이나 예술 가치의 측면이 아니라 직업으로서의 예술가가 과연 필요한가? 한 명의 사람을 생존시키기 위한 일이라면 당연히 정부의 지원이 중요하죠. 하지만 예술가라는 직업을 존속시키기 위한 지원이라면 얘기가 달라져요. 모두가 재난을 겪는 상황에서 한정적 재원을 더 긴급한 곳에 투입해야 한다면, 하나의 직업군을 존속시키기 위한 지원이 합당하고 필요한 일일까요?

경여　스포츠나 예술 분야처럼 데뷔전을 치러야 입성하는 직업군이 있죠. 미술가는 미술대학의 졸업전을 거친 뒤 개인전을 해야 작가로 인정을 받는 구조예요. 예전엔 관변 단체에서 하는 아카데믹한 공모전에선 좋은 작품이 나오지 않는다는 생각이 강했어요. 진짜 작품은 앙팡테리블, 스스로 조직하고 스스로 지향과 의지를 가지고 적극적으로 참여하는 사람들, 예술 의지가 높은 사람들로부터 나온다고요. 실제로 이런 작가들이 예술가로 인정을 받고 여전히 좋은 작품을 보여주지요. 지금의 예술가들 역시 자신이 예술 의지를 가진 사람임을 어떻게 알릴 것인가, 그것이 고민일 것 같아요. 그걸 알리지 않고는 예술가가 되지 않거든요. 사회

적 검증을 통과해야 인정을 받고 직업으로서의 예술가가 성립되죠.

소영 4차 산업혁명 시대의 인간은 노는 존재예요. 일도 없고 일할 필요도 없죠. 그래서 모두가 예술가가 되는 사회라고 해요. 예술을 할 만한 시간과 돈도 있다고 상정된 사회죠. 그렇다면 직업으로서의 예술가는 과거와 다른 의미가 되어야 하지 않을까요? 예전에는 전문가들이나 구사하던 기술이 요즘은 도구의 도움을 받으면서 일반인들도 가능하게 되었죠. 지금도 저자로서의 권위는 점점 실종되고 있는데요. 아마 극소수의 인정받는 작가군을 제외하면 나머지는 보편적 수준의 예술가가 되는 것이 미래 사회 인간의 모습이 되겠죠. 이미 직업으로 인정받은 사람들이 이루어낸 퀄리티가 그렇게 높지도 않거든요. 어쩌면 취미로 하는 예술이 시간이나 도구에 구애받지 않고 경제적으로도 어려움이 없기에 더 자유로운 예술이라 할 수 있지 않을까요?

문학 콘텐츠를 봐도 그래요. 문단에 등단했냐 안 했냐를 엄격한 경계선으로 삼았던 시절에서 벗어나고 있거든요. 오히려 드라마화, 영화화되어 대중이 사랑하는 콘텐츠들은 문단 바깥에서 나오고 있죠.『뉴욕타임스』1면이 우리 시대의 예술이라고 한다면 그건 누가 만들었나요? 신문사의 아트 디렉터들이 했겠죠. 우리가 그전에 예술이라고 부르지 않던 부분들이 예술의 반열에 들어오고 있어요.

경여 갤러리에 그림을 거는 고전적인 예술 방식은 이미 낡았다

는 거지요. 너무나 급격하게 낡아버렸어요. 특히나 비대면 상황은 많은 대중이 미술관으로부터 멀어지는 계기가 될 거고요. 가뜩이나 예술이 어렵다고 하는데, 이제 예술 감상의 과정마저도 예약을 하거나 제한 입장을 하거나 하면서 번거롭게 되었거든요. 앞으로는 그런 걸 감수하고서라도 예술 감상에 대한 의지가 있고 향유할 줄 아는 소수만 미술관에 가게 될지도 몰라요. 그들은 진정한 예술 애호가들이죠.

지연　어쩌면 다시 과거로 돌아가는 셈이네요. 원한다고 아무나 갤러리에서 전시하지 못하고 정말 인정받는 소수만이 하게 되고요. 대다수의 보통 작품은 온라인으로 보여줄 테고, 갤러리에선 선택받은 작가들이 소수의 수요자들에게만 보여지겠죠.

경아　20세기 미술은 만인을 위한 미술이었잖아요. 거리의 미술, 공공미술이 등장했죠. 예술이 창의적이면서 사회에 대해 질문을 던지고 또 즐겁게 해주는 것이라면 미술관 바깥에 존재하는 무수한 크리에이터들을 보세요. 이름도 크리에이터! 이제 크리에이터가 아티스트를 대신할 거예요. 미술관 바깥에서 게릴라처럼 활동하고 조회 수를 늘려 돈을 벌죠. 작품을 팔아 돈을 버는 시대, 현금이 오가는 시대는 낡았어요. 리그 안에 들지 못한 예술가들은 점점 기회가 오지 않을 거고요. 대신 바깥의 창의적인 집단이 다양한 방식으로, 온라인의 다양한 루트를 통해서 자기를 보여주며 기존의 예술가들이 차지했던 자리를 차지하겠지요. 이 대중적인

크리에이터들은 조회 수로 돈을 벌어가지요.

지석　저는 그렇게 생각하지 않아요. 유튜브에선 예술가가 나오지 못한다고 봐요. 과거 건축 담론에서도 "엔지니어의 시대가 올 것이다"라고 예견했지만 항상 디자이너의 몫이 있었거든요. 다수의 크리에이터 중에 뛰어난 사람이 예술가의 지위를 차지할 거다? 그건 아니라고 봐요. 예술가는 '어떤 삶을 살 것인가'와 같은 질문에 형태를 부여하는 사람이라고 생각해요. 대중적인 유튜브 크리에이터들이 접근할 수 있는 단순한 문제가 아니에요. 물론 유튜버들의 역할은 점점 커지겠지만요. 잘나가는 커머셜 디자이너를 예술가라 하지 않듯이, 유튜버들은 다른 시스템 위에 있어요. 캔버스 회화와 오브제 조각이 낡은 방식이라 불린 지는 오래됐죠. 이미 지난 세기 초에 그렇게 취급받았거든요. 그러나 낡았다고 사라지지 않아요. 그런 조형 예술은 언제나 살아나갈 방식을 찾아냈어요.

#4 상상의 미술관:
예술의 거처 혹은 유튜브

예선 미술관, 박물관 같은 장소가 줄어들 거라고 전망하는 이유는 실업 문제가 크다고 보시는 건가요?

소영 관광객 수입으로 운영되는 유럽의 미술관들은 팬데믹 상황이 길어질수록 운영이 어려워져요. 단기적으로 국가 재정이 투입된다고 해도 장기적으로는 문화예술 쪽의 자금을 지금의 형태대로 유지할 수 없을 거예요. 그때가 되면 과연 미술관·박물관이 필요한가, 이런 질문을 하게 되겠죠.

예선 국내에도 수백 개의 미술관·박물관들이 소장품 없이 체험형으로 운영되고 이는 정부 재정으로 운영되는 경우가 많아요. 콘텐츠가 부실한 미술관들도 많고요. 어쩌면 지금 상황은 미술관이 무엇을 어떻게 다루어야 마땅한지, 아주 기본적인 질문을 스스로에게 던지는 시간이 될 것 같아요.

지석 미술관이 많이 사라지는 상황에서 대안의 장소는 어디가 될까요? 과연 유튜브가 될까요? 앙드레 말로의 『상상의 박물관』을 다시 읽어도 좋겠어요. 미술관의 미래를 살펴볼 때 꼭 필요한 건 상상이에요. 아예 미술관이라는 이름을 붙이지 말고 '예술의 거처'라고 하자고요. 상상을 해보자고요.

소영 저는 톨스토이에 가까운데요. 고급화된 예술에 반대하는

입장이에요. 제도화된 고급 예술은 헛소리고 사람들이 지루함을 참으면서 견디고 있을 뿐이죠. 실제 예술의 감흥은 그렇게 오지 않아요. 사람들은 예를 들면 베토벤 교향곡을 지루함을 참으며 듣는다는 말이죠.

예선 베토벤 교향곡, 너무 좋은데요.

지석 베토벤 교향곡은 어마어마한 영감의 원천이죠.

소영 정확히는 톨스토이는 베토벤이 아니라 오페라를 예로 들었지요.

지연 톨스토이가 쓴 『예술은 무엇인가』라는 책에 이런 내용이 있어요. 무대에서 펼쳐지는 예술에 감동을 받는다면, 그 뒤를 보아라. 무대에 오르기까지의 노동을 본다면 과연 그 예술을 좋아할 수 있겠는가, 라고요.

예선 예술의 가치와 감상의 문제를 예술 노동의 문제로 덮는 건가요?

지석 톨스토이라면 그러고 나서 아멘이라고 했을 거예요.

예선 올해가 베토벤 탄생 250주년이어서 국내외로 엄청난 프로그램들이 기획되었다가 모두 취소되었어요. 역시 베토벤은 그렇게 호락호락한 예술가가 아니었던 거죠. 사실 공연을 못 본 지도 오래됐어요. 극장과 공연장들이 올해 예정된 공연의 대부분을 취소하고 거의 문을 닫은 상태예요.

지석 오케스트라 단원들도 정말 힘들겠네요.

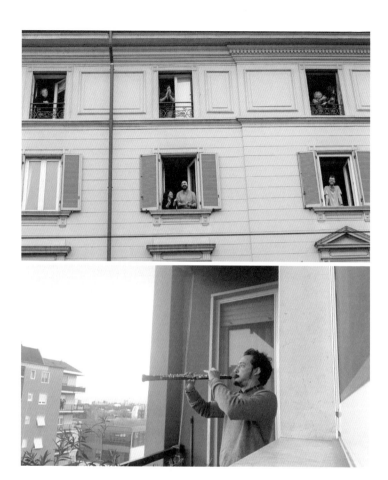

지난 2월 말 이탈리아에서 락다운 봉쇄가 실시된 후, 볼로냐에서 로마까지
시민들은 이웃들과 함께 자발적으로 "플래시 몹 소노로Flash Mob Sonoro"를
펼쳤다. 악기를 연주하거나 박수를 치면서 이들은 음악을 통해 유대감을 형성했다.

▲ *The New York Times*, 2020년 3월 14일 웹진. Photo: Alessandro Grassani
 발코니에서 의사와 간호사를 박수로 응원하는 밀라노 시민들.
▼ *The New Yorker*, 2020년 3월 19일 웹진 동영상 이미지.
 악기를 연주할 수 있는 이들은 악기를 연주하며 이에 참여했다.

예선 클래식 연주자들이나 유명 뮤지션들이 예술적 감흥을 교류하고 서로를 위로하는 차원에서 하우스 콘서트를 열고 유튜브로 랜선 콘서트를 한동안 해왔죠. 그러나 이 상황이 장기화될 때 과연 음악가들이 계속 그런 식으로 자신의 예술을 보여줄 수 있을까요? 공연예술 쪽은 전반적인 침체가 장기화될 것이 불을 보듯 분명해요.

지석 발터 베냐민의 아케이드 프로젝트에도 그런 내용이 나와요. 아케이드에서 악기를 연주하던 연주자들이 축음기가 등장하고 음반을 녹음할 수 있게 되자 일사리가 많이 줄어들었거든요. 그런데 아케이드가 사라지고 백화점이 등장하니까 거기서 연주하면서 어느 정도 자리를 지켜요. 물론 그것도 녹음 음반이 대신하면서 사라지게 되지만요.

#5 미술의 재편성:
디지털 테크놀로지와 아카이브

경여　예술은 분명 재편될 텐데, 과연 어떻게 나타날까요? 자본에 의해 재구축된다면…… 너무 안타깝겠죠.

소영　어쩌면 올해까지는 구제도의 영향 내에 있을 듯해요. 집행된 예산을 사용하고 있으니까 예정된 전시를 준비할 수 있지요. 그러니 계속 비대면 예술만을 거론해요. 하지만 내년이 되면 상황은 아주 달라질 거예요.

경여　미술관은 적어도 2~3년을 앞두고 계획을 세울 텐데, 관람객도 없고 유지도 힘들다면 향후 어떻게 운영해 나갈지 알 수가 없네요. 장기적인 준비가 어렵고 예산도 확보하지 못한다면 화려한 오프닝을 하는 전시가 아니라 다른 방식으로 나타날 가능성이 높겠지요.

소영　어떤 미술관들은 그동안 구축된 아카이브를 이용해서 관람객들이 자체적으로 큐레이션을 하고 전시를 기획하는 활동을 해왔어요. 관람자가 미술관에 직접 개입해서 자기 전시를 만들고 그게 유통되는 형태인데요. 그런 문화가 비대면 형태로 활발해지지 않을까요? 그렇게 되면 모두가 화가고, 모두가 음악가고, 모두가 큐레이터가 되는, 만인이 하고 싶은 걸 해보는 그런 전시가 되겠죠. 그게 크리에이터인 거고요.

경여　크리에이터! 영국 YBA 아티스트들이 뜬 데는 미디어도 큰 역할을 했어요. BBC 채널4! 걸출한 미술평론가가 진행자로 나왔는데 굉장히 인기를 모았죠.* 거기 한번 나오면 이십대 젊은 화가들도 순식간에 확 뜨고 말이죠. 사람들이 보게끔 하는 예술은 차곡차곡 쌓는다고 되는 게 아니에요. 번개 같은 계기가 왔을 때 그 순간 확 치고 올라가는 거죠. 예술은 계단을 밟아 훌륭해지지 않아요. 선보일 기회를 기다리고 있을 뿐이죠. 그 미디어의 역할, 그것이 지금은 유튜브라는 거예요. 누군가가 이것이 얼마나 큰 가치가 있는지를 비범하게 알려주는 채널이 있고, 조회 수가 십만을 넘어간다고 해봐요. 유명해지지 않을 도리가 없죠.

소영　코엑스 전광판으로 보여준 에이스트릭트ᵃ'strict의 〈Wave〉 같은 작품도 사람들이 찾아낸 예술의 형태라 할 수 있어요. 사람들은 새로운 볼거리를 원하는데 갤러리 같은 곳에서는 발견할 수 없으니까 사람들이 찾아냈어요. 아마 우리가 찾지 못한 무언가가 있을 수도 있겠죠. 물이 차면 판이 뒤집어지잖아요. 외곽의 더 많은 예술들 중 일정 수준을 뛰어넘는 것들이 많아진다면 그 바깥에서 새로운 판이 생겨나겠죠.

지석　사회주의 시대의 이야기가 떠오르는데요. 초창기 소비에트는 '일인일기예一人一技藝'라 해서 모든 사람이 예술가가 되자는 커뮤니티였어요. 그런데 실패하고 말았죠. 예술가가 되는 건 너무 힘든 일이거든요. 과연 모두가 예술가가 되고 싶을까요? 유튜브 크

● 1999년 BBC 채널 4에서 방송된 'This Is Modern Art' 6부작 시리즈. 영국의 미술평론가인 매튜 콜링스Matthew Collings가 직접 각본을 쓰고 진행했다.

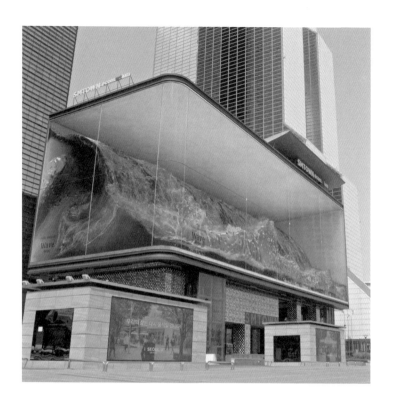

2020년 5월 코엑스 전광판에 설치된 에이스트릭트의 <Wave>. Photo: 에이스트릭트 제공

리에이터의 경우는 자본의 시스템 속에 있어요. 돈이 되니까 달려 드는 거지, 예술의 욕구가 아니거든요. 예술가는 테크놀로지를 끝까지 밀어붙이는 존재들이에요. 그러니까 예술가는 기술을 넘어서는 데 있지 않나 싶어요. 기술을 궁극으로 끌어올려서 그걸 넘어선 무엇을 보여주려는 사람은 언제나 사회에서는 소수였어요. 그럼으로써 예술가들은 살아남아왔죠.

경어 테크놀로지와 자본이 극단화된 형태, 그 대표 주자가 제프 쿤스라 할 수 있죠. 생활 속에서 소소한 즐거움을 만들고 예술 행위를 하는 사람들은 많아지겠죠. 하지만 소수의 예술가만이 새로운 예술의 가능성을 열어줄 수 있을 거예요. 20세기 중후반에 엄청나게 배출된 제도적인 예술가들은 설 기회를 잃게 될지도 모르죠.

지석 예술 산업의 재편을 목격하게 되겠지요. 어쩌면 이 기회로 예술이 산업화되는 과정이 소멸하는, 직업으로서의 예술가가 생겨나고 사라지는 과정을 보게 되겠군요. 사실 지나치게 예술가가 많았거든요. 그래서 기형적인 구조와 욕망을 만들어왔고요. 지금까지 이야기를 종합해보면 이건 팬데믹과 예술의 문제라기보다는 4차 산업과 예술의 문제로 봐야겠는데요.

전시의 미래를 살펴보자면 아카이브형 전시가 중요하게 대두될 거예요. 아카이브형 전시는 스펙터클이 아니라 읽는 재미, 정보를 파악하는 재미 쪽이에요. 미술관은 가시적인 스펙터클을 제공하는 공간임에도 읽고 파악하는 체험을 강조하고 있는데요. 어

쩌면 미술관은 이미 다른 시대로 넘어온 거라고 볼 수 있겠어요. 그러므로 미술관의 미래는 아카이브에 있다고 봐야겠어요. 4차 산업으로의 전환이라는 궤도에 이미 들어와 있는 거죠. 핵심은 팬데믹이 아니라 4차 산업이에요. 먹고사는 문제를 어떻게 해결할 것인가 하는 보다 근본적인……

예선　그 변화가 팬데믹을 맞아 가속화되겠군요. 앞으로의 미술관은 아카이브적인 역할, 이를테면 수집, 체계화, 보관의 기능이 커지겠군요.

지석　최근 들어 미술관들이 아카이브에 엄청 투자하고 있죠.

소영　요즘 아카이브에 대해 글을 쓰고 있는데요. 부제는 이래요. '혁명적으로 지식을 체계화하라!'

지석　완전히 동의합니다.

예선　『어제의 세계』라는 책이 떠오릅니다. 슈테판 츠바이크는 제2차 세계대전이 발발한 후 브라질로 망명했고, 1942년에 스스로 목숨을 끊기 전에 이 책을 썼습니다. 19세기와 20세기의 전환기에 극도로 꽃피웠던 자유와 예술의 시대, 즉 자신이 사랑했던 세계가 전쟁의 참화와 인간성의 추락 속에서 완전히 지나가버렸다고, 어제의 세계가 되었다고 쓰고 있죠. 그는 사람과의 만남 속에서 축적된 감각과 수많은 장서들로 다져진 지식을 너무나 사랑했고 그것들을 바탕으로 많은 글을 썼죠. 그러나 브라질로 건너가면서 모든 걸 다 버릴 수밖에 없었어요.

문득 우리가 즐겨왔던 예술의 방식, 미술관이라는 공간에서 예술작품을 보고 공연장에서 연주를 듣는 그 행위들, 우리가 사랑하는 미술관이라는 공간이 어쩌면 어제의 세계가 될지도 모른다는 생각이 들어요.

제가 아는 어떤 기자가 어느 갤러리 관장의 이야기를 인용하면서 이런 이야길 했어요. 요즘 전시장에 관중이 무척 늘었는데 단순히 시간을 보내거나 그런 게 아니라 예전보다 더 열렬한 마음으로 찾아온다고요. 그 열렬함을 가진 사람들은 어떤 순간이 와도 예술을 즐기고 아낄 사람들이겠지요. 경여 님이 '예술의 의지'에 대해서 말씀하신 부분으로 마무리해볼까 합니다. 예술의 의지가, '직업으로서'를 뺀 예술가가 예술가로서 존재하는 지점이라고요.

팬데믹
시대의 예술 현장
탐방기

홀리 모터스
HOLY MOTORS

이주린

**좋지 않은 시절에도 전시회는 계속된
다. 강의하고 전시회에 가고 주식에 입
문하고…… 코로나 시대 예술가의 초상.**

 좀비 영화가 괜히 나오는 게 아니다. 금년에 전 세계 최고의 이슈
가 되어버린 건 전혀 반갑지 않은 전염병의 창궐. 바다 너머 중국
우한에서 전파가 시작된 코로나 또는 코비드 따위의 명칭으로 불
리는 폐렴의 공포이다. 덕분에 역사책에서나 접했던 절망의 흑사
병, 그리고 1980년대 에이즈 공포를 작금의 현실로 다시 가늠하
게 되었다. 불쑥 나타난 이 치명적인 세균의 영향은 실로 엄청나
서 등장한 지 채 한 달이 안 되어 수십만의 목숨을 빼앗으며 인간
생활에 막대한 변화를 주었다. 평탄한 일상에 길들었던 사람들은
새로 나온 태블릿이나 한정품 운동화 따위를 득템하기 위해서가
아니라 마스크 석 장으로 일주일을 생존하기 위해 약국 앞에 하염

없는 긴 줄도 서보고, 슈퍼맨 칼 엘Kal-El을 교육하는 조 엘Jor-El의 홀로그래픽이 되어 학기 내내 중계하는 비대면 원격수업의 경험도 해본다.

달라진 세상 모습에 모두가 이런저런 불편과 불만을 걱정스레 떠들지만, 이 시기 가장 헌신하는 사람들은 단연 의료 과학자들이다. 이들이야말로 목숨을 걸고 땀에 젖은 방호복 속에서 추상적 이미지가 아닌 실제의 바이러스와 대면하며 온몸으로 싸워나가기 때문이다.

그렇기에 여기서 한가롭게 미술과 질병을, 교환 불가한 생명에 창작 활동을 직결하여 비평하려 드는 것은 한편으로 실없어 보일 수 있다. 섣부른 조합은 뭉게구름이나 동사무소 따위의 상관성을 마치 그림카드 한 장에 욱여넣는 듯하여 억지스럽고 거북하기조차 하다. 하지만 예술의 근원이 감각적 미를 단순히 쾌락하는 것이 아니라 우리가 처한 현실을 인식하는 것으로 시작하는 문제라는 것을 상기한다면, 혼돈의 시기에 선 작가들의 일상을 그리는 건 나름대로 의미 있는 일각의 지표일 수도 있다.

6월에 섭어드니 수변 작가들의 전시 소식이 여기저기서 들려왔다. 미루던 일정들이 억눌렸던 마그마처럼 한 번에 분출되나 보다. 대개는 동일한 인사말로 시작하는 메일이다.

"좋지 않은 시기에 작품전을 갖게 되었다. 별도의 오픈 일정은 없으니 편한 시간에 들러주길 바란다."

이정민 전

정민에게서 문자가 왔다. 청담동에서 개인전을 열게 되었음을 알리는 내용이다. 가겠노라고 답신하고 이틀 후, 사거리 근처에 있는 빌딩 지하의 갤러리를 방문했다. 행사가 있을 때는 대개 늦은 오후에 오프닝이 있다. 하지만 상황이 다른 지금은 더욱 일찌감치 도착해도 무방하다. 정민은 전시장 안쪽 내실에서 정표랑 함께 있었다. 조용하고 널찍한 갤러리였는데 관장님이 향이 무척 좋은 커피를 내주었다. 청담동에서는 뭐든지 맛이 있다. 몇 년 전 지금은 없어진 청담점 김밥천국마저 재료나 맛의 질이 여느 지역과는 확연히 다르더라. 정표가 가고 지형이가 왔다. 고령의 부모님과 함께 사는 지형이는 실내에서도 마스크를 벗지 않았고 밖에선 아무것도 먹지 않는다고 한다.

정민의 애니메이션 작품은 무척 단순한 기술을 사용한다. 우리가 흔히 쓰는 PPT 프로그램으로 그림을 그린 다음, 삽입된 애니메이션 툴의 제한된 작동을 적용하여 조합하는 것이다. 화려하진 않지만 수수하고 보기 편하다. 마치 복잡한 세상을 포착해내는

https://youtu.be/xRqw3JtpKOk

《이정민 전》전시 장면.

궁극의 움직임을 표현하는 것은 이것으로 충분하다고 말하는 것 같다. 전시장에 설치한 애플 컴퓨터는 애니메이트되는 도형들의 움직임 순서와 성질에 대한 입력창을 투명하게 공개하고 있다. 프로그램 내부에 설정된 동작선이 마치 원시림의 커다란 수목처럼 이루어져 그것을 구현하는 일이 절대 가볍고 쉽지만은 않았음을 말해준다. 하지만 기본 구성이 짤막한 단편들의 나열이기에 과하게 요란하지 않아서 깔끔한 색종이 콜라주를 떠오르게 한다. 그래서 나는 정민에게 '디지털 마티스'라는 별칭을 지어주었다.

한참 수다를 떨어 즐거웠고 전시장에서 바로 헤어져서 조금 아쉬웠다. 오랜만에 만난 후배들과 식사라도 할까 싶었지만, 한편으론 간결하게 인사를 마무리 짓는 것도 좋다.

돌아오는 길에 마스크를 쓴 우울한 승객들로 가득한 지하철에 오르니 중국에서 넘어온 이 바이러스가 도대체 언제까지 기승을 부릴지 심히 걱정된다. 결국 백신이나 치료제가 나와야만 종식될 것이라는데 빨라야 내년에나 그 완성을 기대해볼 수 있다고 한다. 그것도 변이하는 바이러스에 대해서는 효과를 확신할 수 없다고 하니 과학 기술이 그간 엄청난 발전을 거듭했다 하더라도 자연에 대한 인간의 지식이 얼마나 빈약한지를 돌아보게 된다. 영생의 몰약 따위는 꿈에서나 가능하다. 바이러스 출몰 이후 대부분의 경제활동이 타격을 입은 가운데 앞다투어 치료제나

백신을 연구하는 제약 바이오 회사들의 주가만큼은 상승 중이라고 한다.

박지현 전

지현이가 전시를 갖는다고 연락이 왔다. 전주에서 강의가 있는 날이므로 서울로 올라오는 시간이 빠듯해 전시장은 가지 못했고 저녁식사 자리에만 가게 되었다. 을지로 3가에 있는 선술집의 바깥 골목에 대여섯 지인들이 옹기종기 모여 있다. 이들도 참 오랜만에 본다. 삼겹살과 파전을 소주와 함께 먹었다. 대중식당이지만 비좁은 가게 안이 아니라 개방된 골목에 상을 차려서 훨씬 맘이 편하기도 했다. 을지로의 상점들은 저녁 6시 이후에 거의 문을 닫아 거리가 한산해지기에 가능한 일이다.

손님이 자리를 떠난 옆자리 식탁의 남은 안주를 지나던 행인이 손가락으로 덥석 집어삼키고 가서 깜짝 놀랐다. 식사를 마치고 2차는 근처에 있는 작가의 집에서 가졌다. 코로나 걱정하며 밖에서 쏘다니느니 집으로 가잔다. 맥주 몇 캔을 사 들고 갔다. 일행 중 두진 형님도 다음 달에 개인전이 있다고 한다. 나 빼놓고 다 전시 하나보다……

서울일삼

이철 형은 작가인데 서울역 근처에서 갤러리 공간을 연다고 연락이 와서 지하철을 타고 갔다. 보내준 주소는 맵으로 검색해보면 기찻길 선로를 마주하고 있다. 짐작건대 꽤 후미진 곳인가보다. 도착하니 서울역 13번 출구의 바로 앞인데 새로 차린 갤러리 입구에 행색이 초라한 자들이 많이 보인다. 갤러리 옆 건물에 노숙자 쉼터 같은 곳이 있기 때문이었다. 일반적인 시선으로 보자면 갤러리가 들어서기에 어울리지 않는 장소이다. 이철 형과 인사하고 유식 형을 만났다. 진수랑 희수도 만났다. 복층 구조로 설계된 전시장은 이지송이라는 작가와 토드 홀로우백Todd Holoubek이라는 작가의 영상 작품으로 채워졌다. 갤러리에 방문자들이 많아지자 입구에 자리했던 노숙자들은 어느덧 사라지고 없었다. 다과상이 차려진 1층의 바깥쪽 뒤뜰 공간은 기차가 다니는 철로와 경계를 이루고 있다. 철로 옆 라인을 따라 형성된 정리되지 않은 공터의 우거진 수풀 안쪽에서 누군가 손짓하는 듯해서 자세히 보니 빨래걸이에 매달린 푸른색 모자가 바람에 흔들리는 것이었다.

손님맞이에 바쁜 이철 형에게 우린 먼저 간다고 하고 배가 고파 근처의 중국집을 갔다. 짜장면과 탕수육, 소주를 마시고 갤러리 앞 전철역에서 진수랑 헤어졌다. 한 잔 더 하고픈 유식 형과 명동을 가로질러 걸었지만 죄다 번잡할 뿐 끌리는 곳이 없다. 보쌈집

https://youtu.be/EPBX9CWls5Q

서울일삼의 뒤뜰.

앞에서 대충 수육 한 접시에 맥주나 한잔 마시기로 했다. 이철 형에게서 전화가 왔다. 우리 있는 쪽으로 오겠다고 한다. 잠시 후에 대학 후배 자은과 형의 후배라는 두 사람이 함께 왔다. 무슨 무슨 얘기들을 한참 동안 떠들다가 왔는데 하나도 기억이 안 난다. '진정성'에 관련된 이야기였던 것 같긴 하다.

유튜브의 다양한 채널들을 통해 증권계좌 개설법 등을 알아보았는데 요즘은 스마트폰 앱을 이용해 비대면으로도 계좌를 개설할 수 있단다. 유튜브 박곰희 TV에서 여러 가지 투자 방식을 알기 쉽게 설명해줘서 이해에 많은 도움이 되었다. 다음 학기도 비대면 수업으로 진행된다는데 프로 유튜버들의 군더더기 없는 말솜씨를 참고할 필요도 있겠다. 하지만 지난 그래프와 차트를 분석하면서 상승 종목을 예측하는 주식 전문가라거나 투자 고수라는 자들이 자신에 차 떠드는 채널을 보면 점점 확실해지는 게 하나 있다. 결국 다 쓸데없는 노이즈에 불과하다는 것. 앞날은 누구도 알 수 없다.

조해나 전

오늘은 전시장 두 곳을 방문할 것이다. 우선, 출강하는 학교 조

교로 근무하고 있는 해나의 전시에서 원영을 만나기로 했다. 전시가 열리는 OCI 미술관은 조계사 옆에 있어서 광화문에서 버스를 내렸다. 미술관에는 1층의 해나 전시 말고도 회화 작가 한 명이 2층에서 개인전을 하고 있다. 주목받는 젊은 작가들을 묶어서 개인전을 해주는 모양이다. 2층의 한쪽에서는 '작가와의 대화'를 진행하고 있었다. 모두 마스크를 쓰고 있어서 작가가 누군지 모르겠지만 해나는 아닌 것 같았다. 1층으로 내려와서 해나의 작품을 다시 살펴보았다. 여러 가지 복잡한 전자 기판들을 노출한 걸 보니 표현 매체가 점차 하이테크에 근접하는 미디어 키네틱kinetic으로 진행되는 양상이다. 전자적으로 제어되는 형광등의 집합이 있었고, 매달린 쟁반에는 자석으로 움직임을 준 쇠구슬이 굴러다닌다. 벽에는 고속도로의 영상이 담긴 TV 모니터가 천천히 회전운동을 한다.

해나 작가가 대학 4년생일 때 보여주었던 로테크low-tech의 순박한 장치들―창틀에 유리 대신 녹아내리는 얼음을 끼우고 영상을 투사하는 등―이 내게는 더욱 감각적으로 여겨지지만, 졸업 후 작품 활동을 활발히 하면서 기술적으로 확장한 모습이다. 하지만 벽면에서 좌우로 회전하는 선풍기 모터를 활용한 위성 장치 같은 작품엔 여전히 소박한 로테크의 흔적이 남아 있다. 그 작품 앞에서 사진을 찍고 해나에게 인증샷을 보냈다. 그리고 김산 씨의 전시가 있는 인사동으로 이동했다.

김산 전

 김산 작가의 전시장은 오픈 날에 지인 몇몇과 함께 이미 자리를 가졌지만, 당일 급한 사정으로 모임에서 빠졌던 원영과 한 번 더 찾은 것이다. 김산은 사진가인데 자신이 다녀온 여러 여행지의 건축 구조를 촬영하고 이후에 컴퓨터로 그것들을 합성해낸다. 그럴듯하게 조합된 복합적인 장소 이미지의 세부는 면면이 어슷하게 배치되어 세잔의 흔들리는 정물이 연상된다. 촬영 장소가 어디냐고 묻자 김산은 대답하기를 주저한다. 특정한 장소를 알려주면 의식에 선재하는 방위감이 화면의 순결한 구축을 훼손할 것을 염려하기 때문일 게다. 작가의 이런 모습을 통해 무척 섬세하게 재료를 다루는 요리사의 손길이 떠올라서 작품을 더욱 맛있게 감상하게 된다. 두 번째 관찰에 처음과는 전혀 다른 맛이 나는 것이다.

 김산 씨의 누이인 김재도 샘과 함께 사동면옥으로 옮겨 동동주와 모듬전을 먹었고, 마침 혜정이 합류해서 2차는 피맛골의 호프에서 생맥주를 마셨다. 자글자글했던 옛 피맛골을 없애고 일률적으로 정리한 밋밋한 주점가를 바라보고 있자니 방위 감각은 김산의 화면에서만 상실된 것이 아니었다.

 증권계좌를 개설했다. CMA에 백만 원을 넣고 주식 시장을 살펴본 다음 삼성전자를 몇 주 샀다.

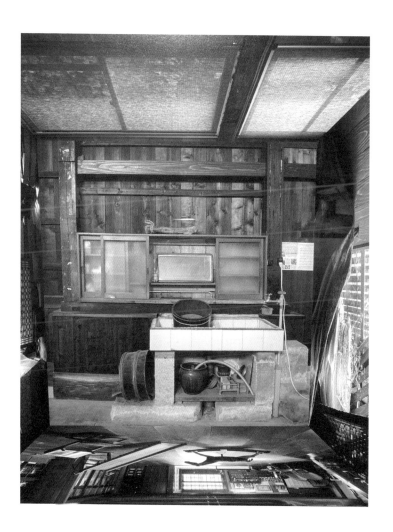

《김산 전》전시 장면.

함진 전

얼마 전 내가 사는 집 근처 자주 지나는 골목에 '챕터 투'라는 전시장이 하나 생겼다. 늘 다니는 길이라 눈에 띄는 작품이 윈도에 설치되면 살펴보게 된다. 노리끼리한 덩어리가 심상치 않게 걸려 있어 보니 함진의 전시를 하고 있다. 독특하고 기묘한 마이크로 스타일의 작업 세계를 펼쳤던 그 함진이다.

전시장에 비치된 방명록에는 알 만한 이름들이 적혀 있다. 나도 이름을 적어 넣고 작품을 살펴본다. 크지 않은 전시장에 설치한 작품은 딱 세 점. 그것도 좌대 위에 올려놓은 대략 $50 \times 50 \times 50 cm$ 미만의 것이다. 알록달록한 색깔의 덩어리들은 낯선 생명체의 축축한 세포조직이나 토사물처럼 보인다. 혹은 심하게 구타를 당해 기괴하게 뒤틀려버린 인간의 두개골 같기도 하다. 언뜻 기분 나쁜 이미지들인데 무척이나 섬세하게 다듬어놓은 손기술에 감탄하게 된다. 마구마구 헤쳐놓은 듯하지만 실은 정반대로 엄청나게 구슬려놓은 구조물이다. 함진은 이런 상대적인 효과를 잘 이해하고 구사한다. 그래서 작은 규모의 작품으로도 공간을 가득 채우는 힘이 느껴지게 한다. 어쨌든 꽤 오랜만에 보는 함진의 작품이어서 반가웠다.

함진 씨는 내가 쌈지에 있을 즈음에 알게 되었지만 그닥 친해지진 않아서 마주치면 인사 정도만 하던 사이다. 전시장을 나와 경

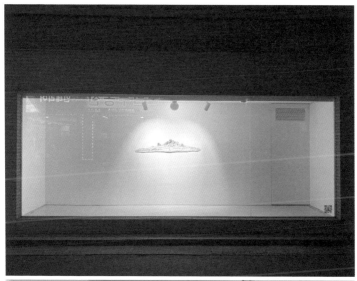

《함진 전》전시 장면.

성고 방향으로 걷는 중에 지나가는 함진 씨를 보았다. 일행도 있고 괜히 서먹서먹해서 모른 척하기로 한다. 이럴 땐 마스크가 참 편하다.

부광약품과 신풍제약이 주목받는 코로나 관련주라고 한다. 삼성전자를 팔고 부광약품을 샀다. 신풍제약은 아무래도 고점으로 생각되어서 지금 들어가기 애매했기 때문이다.

박지현 전

7월 9일에 서울시장이 죽었다. 사람 일은 정말 알 수 없다.

이틀 지나 일요일엔 지현의 전시장에 가기로 했다. '을지로 상업화랑'에서의 일정이 끝나고 곧바로 '문래동 상업화랑'으로 옮겨서 한단다. 왜 그렇게 하는진 모르겠는데 그럴 만한 화랑의 정책이 있겠지. 두진 형 전시도 엊그저께 연희동에서 오픈했지만 일단 나중에 가자.

을지로와 문래동은 조각 작가들에게는 학창 시절부터 아주 친숙한 동네이다. 을지로는 조명이나 인쇄, 아크릴 박스, 실리콘 같은 화공 제품 등을 구하기 좋은 공작 백화점 같은 곳이고 문래동은 금속 용접 공장 등과 거대한 철판들을 다루는 철의 왕국이다.

《박지현 전》전시 장면.

이곳에서 두꺼운 철 덩어리를 마주치면 괜스레 리처드 세라가 생각나기도 한다.

지현의 작품은 을지로 포장박스 제작공장에서 사용한 도무송 Thomson 칼판을 재활용한 것이다. 칼판의 요철을 다양한 색채의 레진으로 채운 기하 도형들의 추상성을 좇다보면 그 실제 쓰임새로서의 상자곽들이 떠올라서 복잡다단하고 소란한 일상의 파장이 온몸에 전달된다. 그야말로 을지로적인 작품이다.

문래동에 들어선 작은 을지로가 되어버린 화랑을 나와 에쿠우스를 타고 진짜 을지로로 갔다. 휴일이라 인적이 뜸한 거리에 드문드문 누워 있는 세 명의 노숙자를 지나친다. 빗방울이 조금씩 떨어지기 시작하는데 저들은 어떤 이유로 저런 처지가 되었을까 안쓰러운 생각이 들기도 하고 언젠가 내가 저렇게 되면 어쩌나 하는 생각에 공포스럽기도 하다. 우즈벡 식당 '포르투나'란 곳에서 저녁을 먹었다. 양고기 샤슬릭과 메밀밥, 러시아식 당근김치와 고기수프를 소주와 함께 먹었다. '포르투나'의 철자는 'Fortune'이다.

신풍제약은 연일 상한가를 치는데 내가 산 부광약품은 여전히 횡보한다.

노해율 전

해율이 만드는 기계 작품은 언제나 덜컹거린다. 자석과 모터로 조립한 일견 로보틱한 움직임을 좀 더 들여다보면 상황은 인공적이라기보다 도리어 자연적이다. 물론 구사하는 동작은 구조 내부에서 발생하지만 그 효과가 밀폐된 전자 제품 따위에서 보듯이 정확히 계산된 것이 아니라 시골 물레방아처럼 외부의 물리적 세계에 연속하기 때문이다. 그래서 기계 나름의 우연성을 보여준다는 점이 재밌는 요소이다. 해율의 이번 전시는 전작들에 비해 외형적으로 가볍고 깔끔해졌다. 그것은 요즘 30~40대 초반 조각가들의 공통된 트렌드처럼 보이는 면모인데, 기술이 노련해진 부분도 있겠지만 의도적으로 힘을 빼는 느낌을 준다.

해율과 모빌 구조의 밸런스를 잡는 문제를 얘기하던 중에 옆에서 둔탁한 소리를 내면서 뭔가 굴러떨어졌다. 흰색 원반 위에서 자력으로 균형을 유지하며 운행하던 강화플라스틱 볼이 자리를 이탈하여 낙하한 것이다. 다행히 볼은 튼튼해서 파손되지 않았고 해율은 재빨리 제자리에 돌려놓고 다시 작동시켰다. 이러한 오류가 생기는 비율에 대해서 물었더니 웃으며 저음 있는 일이라고 한다. 인간은 항상 카오스계를 예측과 질서로 다루려고 하지만 세상은 언제나 불확정한 창조력으로 가득하다. 그래서 우연과 불연속은 예술이 따르려는 자연의 속성이기도 하다. 해율의 장치들이

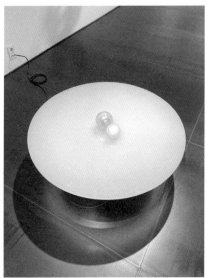

https://youtu.be/Z-Nq2ue6uuU

▲ 《노해율 전》전시 장면.
▼ 《조해나 전》전시 장면.

살아 있는 것처럼 보인다면 그 이유는 기계적으로 제어되는 움직임 때문이 아니라 그것을 벗어나려는 자연의 작동 덕분이다.

해율이 다루는 매체는 앞서 감상했던 해나의 작품과도 닮아 있다. 서로 간의 유사성이 상당히 많이 발견되는데 굳이 다른 점을 말한다면 냄새라고 할까? 정서의 차이가 있는 것 같다. 내 나름으로 볼 때, 해나의 작품은 일상에서 동화나 사이언스 픽션의 스토리를 만들어내는 상상력이 있는 것 같고, 해율의 작품은 무미하고 건조한 물리계에서 엉뚱하게 튀어 오르는 일종의 수학적 패턴을 찾는 일에 관심이 있는 듯하다.

그러고 보니 이름도 비슷하다. 해나. 해율.

내 부광약품은 아직도 움직임이 없는데 신풍제약은 며칠째 상한가를 가다가 7월 24일 장 마감 30분 전에 갑자기 폭락했다.

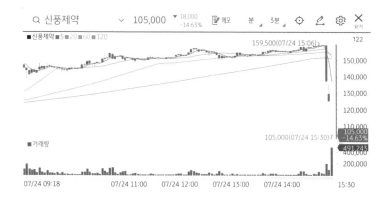

16만 원에 육박하던 주가가 10만 원으로 떨어지는 데 걸린 시간은 10분이 채 안 되었고 시총에서 증발한 액수는 3조 원이라고 한다. 등줄기가 서늘하다.

윤두진 전

어둑해진 무렵에 아차 싶어 날짜를 보니 7월 31일이다. 아직 여유 있다고 생각했던 두진 형의 전시를 놓치고 말았다. 죄송한 마음에 연락은 못 하고 형이 항상 작품 사진을 올리는 인스타그램을 본다. 누군가 전시 방명록에 형의 작품에 대해 멋진 문구를 남겨 놓았다.

"물리적 깊이는 중요하지 않다.
그림자를 지배하는 것이 중요하다."

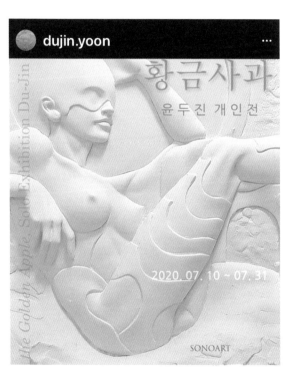

dujin.yoon ···

황금사과

윤두진 개인전

The Golden Apple, Solo Exhibition Du-Jin

2020. 07. 10 ~ 07. 31

SONOART

파도는
바다의 일˙

최예선

코엑스 전광판의 파도가 갤러리에 들어왔다. 바다에 의탁한 많은 예술가들이 떠올랐다.

'별이 빛나는 해변 Starry Beach'은 검은 바다의 형태였다. 파도는 아래쪽 모서리에서 시작되어 바닥과 천장으로 밀려 나온다. 밀려 나올 때마다 거대한 소리가 요동친다. 밤의 바다 같다. 밤에 파도 앞에 서본 사람은 알 것이다. 바다는 포효하는 검은 짐승처럼 살벌한 기운을 내뿜는다는 것을, 거대한 손아귀에서 세상을 찢어발기려는 광폭한 바람이 일어난다는 것을. 그것은 존재하는 것의 기운. 세상을 뒤집어놓겠다는 필사적인 흔들림.

흰색의 거품 띠가 집어삼키려는 듯 나를 향해 달려온다. 내 두 발 위로 지나가는 물살은 나의 무엇도 가져가지 않는다. 그제야 나는 꿈에서 깨어난다. 거친 물살처럼 보이는 건 이미지가 상하로

FOCUS TABLE

● 김연수의 장편소설 『파도가 바다의 일이라면』을 떠올린다고 해도 할 말이 없다.

중복된 까닭이다. 반복되지 않도록 정교하게 프로그래밍된 물결은 계속 다른 형태를 만들고 번지며 역할을 다한다. 세 개의 면을 채운 거울은 영상을 비추고 확장한다. 끝을 알 수 없게 확장된 물살의 이미지는 공간을 채우며 움직인다. 눈을 감고 소리를 듣는다. 세상을 뒤흔드는 파도 소리만큼 시원하게 씻어내는 것이 있을까? 소리로 샤워를 한다는 말이 있던데 지금이 그럴 것이다. 바다는 소리였구나, 나는 내게 저장된 바다의 폴더를 열어 소리를 업데이트한다.

국제갤러리에 전시된 〈Starry Beach〉는 에이스트럭트의 작품이다. 이들은 코엑스 전광판을 파도로 출렁이게 했던 〈Wave〉로 시선을 사로잡았던 미디어 아티스트 팀이다. 어제 부산에 가서 바다를 보지 못한 채 돌아온 나는 결국 서울 한복판에서 바다를 만났다. 나는 이 바다가 좋기도 하고 불편하기도 했다. 그 이유를 곰곰 생각하면서 "바다는 그런 게 아니다"란 문장이 자꾸 솟아오르는 걸 힘껏 억눌렀다. 진짜 바다 운운하고 싶지 않다. 재현의 문제가 예술에서 무의미해진 지는 오래되었으니까. 어쨌건 나는 츄르 앞에 선 고양이처럼 파도를 향해 고개를 까닥이며 정확히 23분간 무념부상의 상태로 바라보지 않았던가. 소리와 무작위로 퍼지는 포말의 운동에 빠져들지 않았나 말이다.

불특정하면서도 일정한 패턴을 가지며 움직이는 물결의 움직임, 빛에 반사되며 검푸른색에서 맑은 흰색까지 펼쳐지는 색의 스

기술과 예술이 융합된 초현실적인 풍경, 어쩌면 가까운 미래에 이런 풍경이 생활 곳곳에 들어오지 않을까? 코엑스의 대형 LED 스크린에 착시 현상을 이용한 아나몰픽 일루전 기법을 활용한 <Wave>의 충격에 비한다면 <Starry Beach>는 서정적이다. 디지털화된 바다와 마주하고 보니, 경험과 기억 속의 파도는 무엇이었나, 그 본질을 묻게 된다. 광고 등 상업적인 프로젝트에서는 디스트릭트 d'strict라는 이름으로, 예술적인 완성도를 높이는 미디어 아트 작업은 에이스트릭트 a'strict라는 이름으로 기존 70여 명의 '크리에이터'들이 오픈 유닛으로 자유롭게 참여해 작품을 만들어낸다. 팀이 투트랙으로 움직이는 점이 흥미롭다. <Starry Beach>는 8명이 참여한 작품이다. 8월 13일에서 9월 27일까지 국제갤러리.

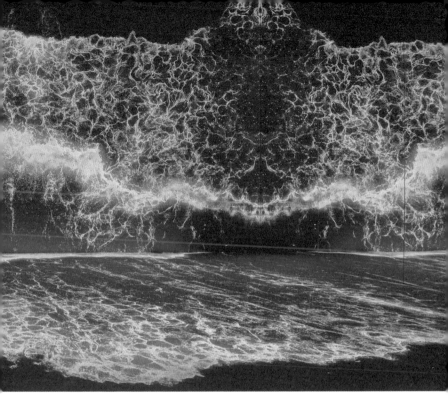

에이스트릭트a'strict, <Starry Beach>, 2020, Multi-channel projected installation with sound Dimensions variable. Courtesy of the artist and Kukje Gallery © 2020. a'strict.

펙트럼, 비 오는 날 초록빛이 되는 물결과 마치 젤리 위를 포크로 두드리는 듯 빗물이 꿰뚫는 바다 표면의 매끄러움……. 그런 시각적인 다채로움을 가진 물에 나는 사로잡힌다. 그 물과 닮은 어떤 디지털 이미지에도 분명 그렇게 사로잡힌 것이다.

───────────────

해마다 8월 중순에서 말 사이엔 부산으로 간다. 부모님을 뵈러 가는 길이지만 당연히 바다를 보러 가는 일이기도 했다. 소금기를 간헐적으로 채워야 체증이 내려앉고, 폭력적일 만큼 뜨거워진 바닷모래를 피부에 문질러줘야 염증이 가라앉는다. 부산에선 해변이라는 말은 쓰지 않고 그냥 바다다. 내가 변한 만큼 도시도 변했지만, 기차역에 내려서 팔에 닿는 후텁지근한 바람, 습하면서 까끌거리는 공기의 촉감으로 나는 이 도시가 그때의 그 도시임을 느낀다.

이번엔 좀 이른 8월 15일에 부산으로 떠난 데는 몇 가지 이유가 있었다. 장장 50여 일에 이르던 장마가 소강 상태에 접어들었고, 대체공휴일로 연휴가 하루 늘고 택배 노동자에게 허락된 휴일을 우리 모두 나눠 가지면서 전국적으로 휴가 아닌 휴가가 시작된 것이다. 더 이상 미루다간 가족 상봉의 기회를 놓치고(아니, 바다를 못 보고) 여름을 날 듯해서 황급히 부산행 열차를 검색했다. 좋은 시간대는 모두 매진. 대구에 들러 대구미술관의 팀 아이텔Tim Eitel 전시를 보는 걸로 스

케줄을 조정해볼까 했으나, 예약제로 운영되는 미술관의 주말 스케줄 역시 회당 50명을 꽉꽉 채우고 있었다.

그날 예고된 대규모 집회에 피로감을 느낀 까닭도 있다. 서울역 근처 동자동에 있는 내 작업실에서는 서울역, 시청, 광화문의 축으로 곧장 연결된 도로와 가깝게 닿아 있다. 코로나19로 대규모 집회가 금지되기 전까지 토요일의 서울역은 통과 불능의 장소였고, 지금이 내가 살고 있는 그 21세기가 맞나 싶은 자괴감에 빠지게 했다.

부산까지 갔지만 바다를 보지 못했다. 만석으로 달리는 고속열차 안에서 수백 개의 휴대폰은 한꺼번에 자주 울리며 강도 높은 주의를 강조했다. 엄마의 집으로 가는 동안 지역 확진자 소식이며 87만이 부산의 7개 해변에 몰렸다는 소식이며, 운집하여 몸싸움과 악다구니를 하는 광화문 집회 현장의 소식이 무작위로 도착했다. 바깥은 구름 한 점 없이 35도를 오가는 폭염이었다. 가족들은 바다 쪽으로는 얼씬도 하지 않았는데, 그사이 체득한 사회적 거리 두기의 방식 같았다.

바다를 생각하면, 날씨에, 외부 환경에, 어떤 불안에 민감하게 반응하는 이 감각을 그만 버리고 싶어진다. 한결같이 거기 머무는 바다처럼, 밀려왔다가 밀려가는 파도처럼. 시간의 흐름에 고요히 몸을 맡기는 일들만으로 남은 생을 살아가도 좋겠다는 생각이 드는 것이다.

나는 바다에 대해 두서없이 적어본다. 바다는 파도만 있는 것이

아니다. 바다는 긴 이야기의 발원지다.

바다와 맞닿은 촌락, 촌락에서 물질하며 먹고사는 사람들, 그 사람들이 물질로 얻은 먹을거리들, 먹을거리를 구하기 위한 피로, 바다 너머로 가고 싶은 열정, 바다 너머에서 온 사람들이 도착한 항구. 항구에서 산 너머로 이어지는 철도, 그 철도에 실려 온 사람들, 사람들 입에서 터져 나온 전쟁이라는 말, 전쟁을 모르는 사람과 아는 사람, 그들이 살기 위해 산등성이에 지은 집, 지금은 조약돌처럼 산에 박혀버린 지울 수 없는 점과 선, 산꼭대기까지 올라간 집, 평평하게 닦이기만 하면 묘지라도 상관없었던 사람들, 무거운 가방을 메고 등교할 때면 하염없이 힘들던 경사 길, 동네 어디를 둘러봐도 저 멀리 산등성이에 들어선 집을 볼 수 있는 굴곡진 도시, 그 도시의 가장자리를 둘러싼 바다, 바다에 대한 글을 쓰는 사람, 그 사람이 쓴『파도』라는 책의 마지막 문장은 이것⋯⋯ "파도가 해변에 부서진다."•

바다를 보러 간다는 건 바다의 모든 서사를 품을 준비가 되어 있다는 뜻이다.

부산을 찾은 사람들에게(물론 나에게도) 가장 놀라운 풍경은 산복도로 주변의 산동네 풍경이다. 부산은 동네의 대부분이 산지이

• 버지니아 울프가 쓰고 박희진이 옮긴『파도』(솔출판사)의 가장 마지막 문장.

며 굴곡진 지형에 집이 지어지는 것이 무척 자연스럽다. 집은 종종 산으로 올라갔다. 바다와 맞닿은 절벽이나 산만디(산고개)에 아파트가 서 있는 풍경도 심심찮게 보인다. 그러니까 여기선 달동네가 아니라 산동네다. 산동네에선 산이 아니라 바다가 보인다. 바다가 앞마당이 된다.

산동네는 한국전쟁 때 만들어진 풍경이다. 전선戰線 보다 약간 앞서 말 그대로 파도처럼 밀어닥친 피란민들을 수용할 집이 모자랐던 당시, 사람들은 몸을 누일 곳이면 어디든 집을 만들었다. 천막과 깡통을 펴서 만든 철판으로 비와 햇볕을 가리고 블록으로 벽을 쌓은 집들이 산으로 산으로 올라갔다. 그곳에선 바다가 더 잘 보였다. 미군들의 배, 상선, 함선들이 드나들던 항구는 사람들에게 일자리를 주었다. 그리고 잃어버린 사람들을 행여 만날까 눈물을 흘리며 서성이던 곳도 바다였다. "영도다리 아래에서 기다린다"는 말이 있듯이, 영도다리는 만남의 장소였고, 만남을 예언하는 점집의 집결지였다.

이별. 만남. 눈물. 바다에는 그런 것이 있다.

놀랍게도 전쟁이라는 엄혹한 시절에도 예술은 꽃을 피웠고 평범한 인간이 예술가로 거듭났다. 한국전쟁 동안 예술가들은 무척 분주했다. 양 진영의 이념에 따라 벽화를 그리고 기념물을 제작하고 삐라를 그렸다. 종군예술단, 종군기자단 등으로 활동하면서 사상을 인정받고 밥을 벌었다. 빨치산에 동원되어 산으로 올

라가 그림을 그린 화가들도 있었다. 그들 중에는 늘 몸에 물감을 지니며 틈이 날 때마다 그림을 그려, '천생 화가'라 불린 이도 있었다.

부산은 임시수도의 역할을 하고 있었고, 전쟁 지원 물자들이 집중되면서 전례 없는 호황을 기록했다. 그에 맞춰 예술도 붐을 이뤘다. 작품을 사고파는 일도 빈번했으며, 동인이 결성되고 개인전을 포함해 무려 100회가 넘는 전시회가 진행되었다. 서울에서 활동하던 유명 화가들이 몰려들자 지역 예술가들이 바짝 긴장하면서 전시회는 경쟁적으로 이어졌다.

동인이 결성되고 전시를 개최하는 그 중심에 다방이 있었다. 광복동, 대청동 등 구도심의 다방들—르네상스, 밀다원, 휘가로, 실로암, 대도회 등—이 화가와 문인들을 맞아들였다. 밀다원은 김동리가 「밀다원 시대」라는 단편소설로 풀어낸 바 있는 문학인, 미술인들의 집결지였고, 르네상스(당시 이름은 루네쌍스였던가……)는 이중섭 등의 화가들이 자주 모이고 전시회도 다수 열렸다. 그러나 많은 예술가들이 현실의 처참함을 이기지 못해 자살 기도를 했던 곳도 다방이었다.

전선의 일과 후방의 일이 다르지만 죽음은 장소를 가리지 않고 낯설게, 덧없이, 무력하게, 무람없이, 예고 없이 찾아온다. 도처에 널린 죽음을 관망하는 것만큼 파괴된 도시도 충격을 주었다. 모더니즘 정신의 현현이던 도시의 거대한 건축물들이 폭격에 무너

저 내린 거대한 벽돌 더미에 불과해졌을 때, 폐허의 잔해와 함께 살아가는 일은 이해가 불가능했다. 많은 화가들이 폐허를 그렸다. 폐허가 된 도시는 부지불식간에 닥쳐온, 이해해야 하고 받아들여야 하는 현실이었다. 화구를 가지고 있던 화가들은 그나마 다행인 축에 든다. 한 화가는 상상 속의 캔버스에 무수히 데생하며 오직 제작 의욕만이 나를 살아 있게 한다고 말했다.

그중 삼십대의 한 무리가 동인을 표방하고 나섰다. 각기 다른 시기에 모인 예술가들의 면면을 보면, 김환기, 이준, 김훈, 한묵, 문신, 권옥연, 정규, 최영림, 서세옥, 천경자, 박래현 등이다. 이들은 스스로를 '후반기 동인'이라 불렀다. 왜 후반기인고 하니, '우리가 살아봐야 20세기 후반까지 아니겠나'라는 뜻이다. 별것 없음을 내포한 자조와 위트로 인해 김환기는 네모난 창 안에 동그라미 얼굴 몇 개를 그려 '판잣집'이라는 제목을 붙일 수 있었고, 천경자는 구불거리는 뱀들로 화폭을 채울 수 있었다. 가장 암울한 시기에 '먹고사니즘'보다 예술을 선택한 사람들이었다. 이해 불가한 전쟁을 이해해보려는 지극히 인간적인 의지만큼 자조와 허무를 훌쩍 넘어선 웃기는 태도가 예술가에게도 도움이 되었을 것이다.

▲ 김환기, 〈판잣집〉, 캔버스에 유채, 72.5×90.3cm, 1951년, 개인 소장.
 Photo: 부산시립미술관 제공

▼ 이수억, 〈폐허의 서울〉, 캔버스에 유채, 1952년, 국립현대미술관 소장.
 Photo: 국립현대미술관 제공

▲ 이수억, 〈6·25 동란〉, 캔버스에 유채, 123×189.5cm, 1954년.
Photo: 국립현대미술관 제공

▼ 이응노, 〈피난〉, 종이에 수묵담채, 36×38.7cm, 1952년, 홍익대학교박물관 소장.
Photo: 국립현대미술관 제공

'길어봐야 삼십 년, 그래봐야 20세기를 벗어날 수 있을 것 같으냐?'

그건 바다의 목소리 같다.

파도의 소리에 심취한 나를 직원이 일깨우러 온다. 앞으로 30분 동안 방역이 예정되어 있다며 다시 방문해달라고 말한다. 둘러보니 전시실에 나 혼자다. 꿈에서 깨어난 듯 황급히 전시실을 나서자 밤바다는 홀연히 사라지고 새하얗게 불타는 한낮이다.

이 검푸른 이미지의 정체는 무엇이었던가? 나는 파도의 본질, 물보라를 일으키고 끊임없이 밀려들며 거대한 숨소리를 내는 어떤 존재의 본질을 생각하고 있었다. 자유롭게 찍히는 흰색의 점, 번지고 사라지는 흔적, 투명하고 소금기 없는 원소의 조합. 물과 물이 부딪히는 소리와 끊임없이 물보라를 일으키는 그 힘의 영원성과 아름다움에 대해. 적어도 이 순간 나는 영원을 믿을 수 있을 것 같았다.

그런데, 왜 파도의 풍경이 나로부터 자꾸 멀어지는 것일까? 그 영원의 풍경은 왜 쉽게 휘발되어버리나? "자아 없이 본 세계를 어떻게 묘사할 것인가?" 버지니아 울프는 『파도』에서 이런 질문을 던지고 이어서 대답했다. "이것은 단지 시들어버린다고 할 수 있을 뿐이다."

나는 그림 너머 예술가를 찾고 있었을까? 그렇다면 작품의 맥락은 예술가가 완성하는가? 작품을 볼 때 작가도 함께 보는 것인가? 스트리트의 이미지가 갤러리로 들어올 때 맥락이 달라진다면, 작품은 무엇을 갖춰야 예술이 되는가? 예술이 된다는 것은 무엇을 의미하는 것일까?

에이스트릭트는 9월 25일경 제주도에 몰입형 뮤지엄을 개관한다고 한다. 주제는 영원한 자연. 54일간의 긴 장마와 폭우, 숨가쁜 폭염을 겪고 있는 이곳, 시베리아가 겪고 있는 가뭄, 북극의 빙하가 녹고 아마존이 헐리며 전염병이 창궐하여 세계가 무너지는데, 한쪽에선 자연의 영원함을 갈구한다. 나는 자연에 대해 우리가 더 많이 반성해야 한다고 느낀다.

지난 세기의 예술가들을 떠올려본다.

아무리 버둥거려봐야 21세기 전반기에 불과한 우리는 어떤 웃기는 태도로 이 시절을 헤쳐나가야 좋을까?

▲ 김성환, 〈6·25 스케치 1950년 8월 28일 개성을 폭격한 미군기〉, 종이에 연필, 채색,
 29.6×37.8cm, 1950년, 국립현대미술관 소장. Photo: 국립현대미술관 제공
▼ 윤중식, 〈피난길〉, 종이에 수채, 1951년, 개인 소장. Photo: 국립현대미술관 제공

국립현대미술관 서울관의 《낯선 전쟁》은 한국전쟁의 의미를 꼼꼼하게 되짚은 전시다. 전쟁이 1953년에 끝난 것이 아니라 아직도 진행 중이라는 관점이 선연하게 드러나 있다. 당대의 화가와 사진가들이 증언하듯 펼쳐낸 작품들과 호주 전쟁기념관에 소장 중인 기록화들, NARA(미국 국립문서기록관리청)의 전쟁기록들을 꼼꼼히 찾아 배치했다. 종군화가단의 작품이나 이념이 드러난 작품은 배제하고, 일기처럼 포착한 예술가들의 개인적인 기록에 넓은 자리를 할애했다. 혼란한 폐허, 무너진 이성, 학살의 현장이 납득되지 못한 채로 서둘러 그려진 기록들은, 전쟁 이후의 트라우마와 현재 지구촌에서 자행되는 국가 폭력, 난민 문제로 이어지는 동시대 작품들—동시대 전쟁의 양상을 다룬—으로 이어지는 시작점이 된다.

《낯선 전쟁》의 작품 중에 디지털 영상 체험 작품이 있어 따로 소개한다. 금속망으로 된 그리드 안에 들어가 VR용 안경을 쓰고 감상하는 일레인 호이의 <물의 무게>는 전장의 한복판에 던져지는 충격적인 경험을 선사한다. 총 9분 40초인 이 작품은 난민들이 가득한 검은 고무보트를 타고 정처 없이 흘러가며 전장을 목격하게 만든다. 내가 작품을 감상하는 동안 에러가 발생했는지, 중간에 사운드가 멈추며 바다 중앙에서 보트가 맴도는 영상이 계속 플레이되었다. 이 상황이야말로 공포의 최정점을 경험하게 했고, 급기야 VR 안경을 벗고 후들거리는 다리로 걸어 나왔다. 파도가 바다의 일이라면, 저 바다를 맴도는 사람들은 누구의 일이 되어야 하는가? 파도에 발을 적시는 우리는 아무런 상관이 없는가? 전시는 9월 20일까지.

▲ 일레인 호이, 〈물의 무게The Weight of Water〉, VR 설치, 금속망상그리드, 가시철사, 나무, 센서 등, 센서 조정 선풍기, 컴퓨터, 오큘러스 리프트, 컨트롤러, 케이블, 회전의자, 244×244×244cm, 9분 40초, 2016년. Photo: 국립현대미술관 제공

프랭크 노턴, 〈백령도, 겨울 보급품을 적재하는 배〉, 수채, 펜, 잉크, 연필, 40.3×45.5cm, 1952년, 호주 전쟁기념관 소장. Photo: 국립현대미술관 제공

팬데믹 시대의 예술시장

홍지연

예술시장 역시 급격한 변화에 직면했다. 플랫폼이 변화하고 예술가들도 그 전과 다른 활동을 시작했다.

우리의 미래는
아무도 모른다

"이번 옥션에서 가장 치열한 입찰이 예상되는 작품 중 하나입니다. 자~ 가장 좋은 제안으로 갑니다. 시작가 1,000만 원~. 네~ 1,200만 원. 1,400만 원. 뒷줄에 계신 분 1,700만 원. 1,800만 원. 네~ 서면 2,500만 원이네요. 2,600만 원. 온라인 2,800만 원입니다. 네~ 세 번째 줄에서 3,000만 원이 나왔네요. 네~ 3,500만 원. 3,500만 원 최고가 없으십니까? 그러면 이 그림은 250번 손님께 낙찰되었습니다. 축하드립니다."

경매 현장은 언제나 가슴을 두근거리게 만드는 매력이 있다. 작품의 가격이 올라갈 때마다 느끼는 짜릿함, 다음에 누가 얼마를 부를지에 대한 기대감, 그리고 내가 부른 가격보다 더 높게 부르는 사람이 없기를 바라는 마음에 심장이 쿵쾅거린다. 숨죽이며 경매가 진행되는 과정을 보고 있노라면 내 몸의 아드레날린이 마구 용솟음친다.

하지만 2020년 상반기 내내 이런 두근거림을 느껴볼 수 없었다. 갑자기 덮친 코로나19. 모든 것이 멈추어버린 팬데믹의 상황. 그동안 느끼고 호흡하던 모든 것들이 사라져버렸다.

최근 국내 갤러리들의 활약이 돋보였기에 기대됐던 '2020 아트바젤 홍콩'이 지난 3월 취소됐다. 그리고 5월의 '프리즈 뉴욕'도, 6월에 예정됐던 스위스의 '아트바젤'도, 게다가 올해 예정됐던 '베니스 비엔날레'와 '광주 비엔날레'를 비롯한 각종 아트 비엔날레와 페어들이 취소되거나 미뤄졌다. 홍콩 아트페어에 가기로 했던 지인들과 허탈한 마음을 위로할 새도 없이 예술 행사가 줄줄이 취소된다는 소식에 망연자실할 수밖에 없었다.

우리나라 미술관뿐만 아니라 영국의 테이트모던 미술관, 프랑스의 루브르 박물관, 미국의 메트로폴리탄 미술관, MOMA, 구겐하임 미술관 그리고 이탈리아 우피치 미술관도 안전을 이유로 문을 닫았다. 미술관이 문을 못 여는 것 외에도 모임이나 행사 2,500여 건이 취소되거나 연기되어 문화예술계가 꽁꽁 얼어붙었

다. 크리스티와 소더비 같은 해외 대형 경매사들도 5월 하순까지 온라인 경매를 제외한 모든 경매를 멈췄고 이에 따른 피해액도 상당했다.

다시 재개된 경매에는 자금난을 겪은 글로벌 항공업계가 가지고 있던 자산, 특히 예술품을 매각하려는 움직임이 보였다. 핵심 비즈니스와 연관성이 낮은 자산을 우선 팔아서 부족한 자금을 확보하려는 움직임이다. 7월 13일(현지 시각) CNBC에 따르면 영국항공은 소장 중인 미술품 가운데 최소 10점을 소더비 경매를 통해 매물로 내놓을 거라고 했다. 여기에는 한 점당 백만 파운드(15억 5천만 원)를 웃도는 것으로 평가받는 데미언 허스트나 피터 도이그, 브리젯 라일리의 작품이 대거 포함되어 있다. 이럴 때 있는 돈 없는 돈 다 긁어모아서 떡하니 작품 하나 장만해야 하는데 이 시기에 내 형편도 그저 그렇다. 국가재난지원금으로는 작품 구매가 불가능하다는 것이 아쉬울 따름이다.

2020년 상반기 국내 미술품 경매시장 상황도 그리 좋지 않았다. 코로나 속에서도 국제 경매나 페어의 결과는 평년에 비해 심각한 차이가 나진 않았지만 국내 미술품 경매시장은 작년의 절반 수준만 거래되었다.

국내에서 운영되는 서울옥션(홍콩법인 경매는 비포함), K옥션, 아트데이 옥션, 아이 옥션, 에이 옥션, 마이아트 옥션, 칸 옥션, 꼬모 옥션 등 8개 경매사에서 1월부터 6월 말까지 진행한 온오프라인

2016~2020년도 상반기 낙찰 총액				
연도	낙찰 총액(원)	출품수	낙찰수	낙찰률(%)
2020	48,968,857,494	14,224	9,173	64.49
2019	82,577,605,080	12,458	8,199	65.81
2018	103,015,417,240	12,820	8,815	68.76
2017	98,834,011,410	14,026	9,529	67.94
2016	96,490,063,290	9,140	6,497	71.08
총 합계	429,885,954,514	62,666	42,213	67.36

사단법인 한국미술시가감정협회

경매 결과를 보면, 상반기 국내 미술품 경매시장의 총 거래액은 약 489.7억 원으로 2019년의 약 826억 원과 2018년의 약 1,030억 원에 비해 큰 폭으로 줄어들었다. 낙찰률은 64.5%로 예년과 큰 차이가 없지만 올 상반기의 총 출품작이 예년보다 많았고 낙찰수도 많았음에도 낙찰 총액이 예년의 절반에 불과한 것을 보면 경매시장의 경기가 상당히 안 좋았다는 것을 알 수 있다.

작가별 상반기 미술 경매 실적을 보니 약 61억 원의 낙찰 총액을 기록한 이우환이 1위였다. 지난해 1위인 김환기의 작품 낙찰 총액 145억 원에 비하면 절반에 못 미치는 거래액이나. 하지만 시장에서 거래되는 작품의 제작 연도가 1970년대부터 2010년대까지 골고루 분포되어 있고, 낙찰 작품의 수도 많고, 낙찰률도 78.26%인 것으로 보면 이우환은 미술품 시장에서 폭넓게 선

2020년 상반기 낙찰 총액 20순위 작가 비교

순위	작가	낙찰 총액(원)	출품수	낙찰수	낙찰률(%)
1	이우환	6,128,429,800	92	72	78.26
2	쿠사마 야요이	3,945,388,670	71	60	84.51
3	박서보	2,519,847,840	33	23	69.7
4	김환기	1,871,970,000	78	53	67.95
5	김창열	1,511,127,900	115	92	80
6	천경자	1,180,940,000	64	35	51.69
7	요시토모 나라	1,025,349,760	52	40	76.92
8	김종학	739,080,000	124	77	62.1
9	윤형근	738,418,200	16	10	62.5
10	이대원	702,220,000	122	74	60.66
11	카우스	590,741,884	69	58	84.06
12	정상화	569,378,500	23	17	73.91
13	박수근	502,470,000	38	29	76.32
14	이왈종	481,050,000	145	111	76.55
15	김홍도	400,000,000	4	3	75
16	신학권	360,000,000	1	1	100
17	장욱진	350,720,000	61	26	42.62
18	정약용	318,000,000	3	2	66.67
19	정선	313,000,000	5	4	80
20	이배(이영배)	300,000,000	17	12	70.59

FOCUS TABLE

2020년도 상반기 낙찰 총액 20순위 작가 비교. 표:한국미술시가감정협회 제공
2020년 7월 6일 기준

호되는 안정적인 작가이다. 최고 낙찰가 1위는 쿠사마 야요이의 〈Infinity-Nets〉로 14억 5천만 원에 낙찰되었는데, 2019년 1위였던 르네 마그리트의 작품이 72억 4천만 원이었고, 2018년 1위였던 김환기의 작품이 85억 3천만 원이었던 것과 비교해보면 역시 팬데믹 시기인 상반기 미술시장이 상당히 위축되어 있다는 것을 알 수 있다.

하지만 업체에 따라 차이는 있겠지만 온라인을 통한 미술작품 판매가 전년보다 급속하게 증가하는 새로운 모습도 나타났다. 이런저런 징후를 보면 미술시장이 근본적인 체질 개선을 하고 있다는 것이 느껴진다.

슬기로운 미술 생활:
미술품 구매 방식의 다양화

지난 6월 21일 『매일경제』의 전지현 기자가 쓴 기사를 보면, 6월 17일 VIP 프리뷰를 시작한 세계 최대의 미술시장인 스위스 아트바젤 온라인 뷰잉룸에서 데이비드 스워너 샐러리David Zwirner Gallery가 출품한 제프 쿤스의 작품 〈붉은 풍선 레스퓌그 비너스 Balloon Venus Lespugue(Red)〉가 8백만 달러(약 97억 원)에 유럽의 한 컬렉터에게 판매되었다. 제프 쿤스는 지난해 뉴욕 크리스티 경매에서

1,082억 원에 팔린 작품 〈토끼〉로 생존 작가로는 경매 최고가를 기록했었다. 데이비드 즈워너 갤러리는 이외에도 케리 제임스 마샬의 2015년 작 〈Untitled(Blot)〉를 3백만 달러(약 37억 원)에 미국의 한 박물관에 팔았고, 프리뷰 첫날에만 1천만 달러(약 121억 원) 규모의 10개 작품을 판매한 것으로 알려졌다.

내가 처음 데이비드 즈워너 갤러리를 알게 된 것은 2018년 KIAF에서였다. 그때도 갤러리 부스에 대작들이 전시되어 있어서 아트페어가 아니라 미술관에 온 것 같은 느낌을 주었던 기억이 생생하다. 팬데믹 시대에도 흔들리지 않고 두각을 나타내니, 과연 제프 쿤스를 독차지한 미국 최고의 갤러리는 위기에 더 강하다는 생각이 들었다. 또한 아트바젤에서 하우저 앤드 위스 갤러리Hauser & Wirth도 마크 브래드퍼드Mark Bradford의 신작을 5백만 달러(약 59억 원)에 팔았고, 그 외의 작품 20개를 프리뷰 당일 모두 판매했다고 한다. 나는 마크 브래드퍼드의 작품 〈Tomorrow is Another Day〉를 2017년 베니스 비엔날레 미국관에서 인상 깊게 보았던 터라 그의 작품이 선전했다는 소식이 상당히 반가웠다.

스위스 아트바젤뿐만 아니라 모든 미술계에서도 온라인 서비스를 제공할 새로운 플랫폼을 만들기 위해 노력했다. 지난 2월에 열린 화랑미술제도 온라인 전시를 열어 많은 관람객에게 작품을 선보였고, 아트바젤 홍콩도 온라인 '뷰잉룸'을 열었다. 심지어 아트바젤 홍콩은 개막 첫날에 접속자가 몰려 25분 이상 서버가 다

마크 브래드퍼드, 〈Tomorrow is Another Day〉. 2017년 베니스비엔날레 미국관.
Photo: 홍지연

운될 정도로 관심을 끌었다. 나도 첫날 접속이 잘 안 되어서 온라인 페어가 취소된 줄 알았는데 5일간 온라인 방문객이 25만 명에 달했다고 하니 무척 성공한 페어인 셈이다.

지난 7월 10일에 열린 크리스티의 생중계 경매 '원One'에서는 로이 리히텐슈타인의 〈기쁨의 그림과 함께 있는 누드Nude with Joyous Painting〉가 홍콩의 한 컬렉터에게 4,624만 2,500달러(약 555억 원)에 팔렸고, 중국 근대미술의 선구자로 불리는 산유의 〈푸른 화분의 흰 국화White Chrysanthemum in a Blue and White Jardinière〉가 1억 9,162만 홍콩달러(약 297억 원)에 팔렸다. 경매에 좀처럼 작품이 나오지 않던 우리나라 양혜규의 작품 〈신용양호자들Trustworthies〉 연작도 81만 2,500홍콩달러(약 1억 2,600만 원)에 낙찰되었다.

경매회사들은 프리뷰 기간 중에 작품을 감상할 수 있는 영상 콘텐츠를 강화하고 SNS 채널을 통한 홍보도 활발히 하는가 하면, 경매 현장에 오지 않아도 온라인으로 경매에 응찰할 수 있는 온라인 실시간 응찰제도 도입했다. 게다가 경매 참가자들의 안전을 위해 경매 진행자의 단상에 비말 전파를 막는 아크릴 구조물을 설치하기도 했다.

컬렉터와의 통로를 찾기 위해 적극적인 행동을 개시한 아트페어나 경매회사와 같이 국내외 미술관과 갤러리들도 서둘러 영상 콘텐츠를 제작하고, VR을 통해 작품을 관람할 수 있는 기회도 만들었다. 국립현대미술관은 '큐레이터의 전시 투어 영상'을 주

국립현대미술관의 온라인미술관.

요 콘텐츠로 관객과 온라인 소통을 시도했다. 개관 이래 최초로 개최한 온라인 전시《미술관에 書: 한국 근현대 서예》유튜브 영상은 84,000회의 조회 수를 기록했고, 국제 미술 소장품전《수평의 축》라이브 영상은 50분간 3천 명이 넘는 관람객이 접속했다. 또한 큐레이터의 전시 해설, 미술 강의와 학술 토론, 작품과 작가 등 많은 영상 자료를 온라인 미술관으로 서비스하고 있다. 예전에는 접하기 힘들었던 양질의 자료를 미술관 홈페이지에서 바로 얻을 수 있어서 미술애호가들의 환영을 받았다.

서울시립미술관은 인스타그램을 주된 플랫폼으로 전시 영상을 선보였다. #SeMA_Link라는 이름으로 미술사, 소장품 해설,

서울시립미술관의 온라인미술관.

2020 STORIES BOOKS
까마귀와 나 (Crow and me), 비요른 브라운
TWO, 이주요
『안전지대 밖에서』(2013), pp.145–154, 이레인 베인스트라
여름을 위한 반反추천도서 목록, 유운성
여름을 위한 추천도서 목록, 이용우
『핀치-투-줌』(2018), pp.108–119, 서동진
Subject: Re: 안녕하세요 2, 호상근

아트선재센터의 '홈워크'.

전시 투어 등의 콘텐츠를 양방향 소통 SNS로 서비스한다. 아트선재센터는 재택근무가 확대된 현재의 상황과 미래를 대비한 과제를 한다는 의미로 '홈워크^{Homework}'(homework-artsonje.org)라는 온라인 플랫폼을 만들어 아트선재의 주요 전시와 활동을 글로 소개하고, 그동안 발간한 도록이나 단행본 원고를 재수록해 관객들과 책의 내용을 공유하고 있다.

이처럼 미술관들과 미술시장이 온라인 미술 플랫폼을 활성화한 덕분에 작가와 작품, 그리고 작품 가격에 대한 선명한 정보를 얻는 긍정적인 효과도 있었다. 아트바젤 홍콩과 프리즈 뉴욕은 참여 갤러리에게 아트페어 기간 동안 출품작의 판매가를 명시할 것을 요청했고, 대다수 갤러리가 이에 동참했다. 이로써 그동안 경매시장과 비교해 상대적으로 불명확하게 제시되던 아트 마켓의 작품 가격도 누구나 홈페이지를 통해 확인할 수 있게 되었다. 폐쇄적인 갤러리의 가격 정책에 부담을 느끼던 구매층도 이젠 자신이 원하는 작품의 가격을 쉽게 확인할 수 있다. 이러한 흐름이 계속된다면 특정 작가의 작품 가격 변동 추이를 누구나 파악할 수 있으므로 미술시장의 환경이 보다 건전하게 조성되지 않을까 하는 기대도 하게 된다. 팬데믹 시대가 전시장 문턱을 쉽게 넘지 못하던 일반 대중에게 좀 더 수월하게 미술시장에 진입할 수 있는 기회를 만들어줄 수도 있을 것이다.

또한 작품을 구매하는 방식도 다양해지고 있다. 얼마 전 크라

우드 펀딩 플랫폼 크라우디CROWDY에서 데이비드 호크니의 2018년 신작 〈Focus Moving〉을 분할소유하는 펀딩을 했다. 분할소유권은 작품의 소유권을 1/n로 나누는 방식으로, 한동안 유행했던 아트펀드와 비슷하지만 금액만 출자하는 펀드가 아니라 내가 갖고 싶은 작품에 대한 지분 소유권을 갖는다는 점에서 차이가 있다. 호크니의 작품을 구매한 테사TESSA가 작품의 소유권을 59,000개로 분할해 판매했고 나도 내 여력이 닿는 금액만큼의 소유권을 구매했다. 가격이 너무 고가여서 구매하기 어려웠던 작품에 나도 '소유권'이라는 손가락을 얹을 수 있어서 꽤 재밌는 경험이었다.

앞으로도 우리는 코로나와 함께 살아가야 한다. 이 때문에 이전과 같은 전통적인 미술시장으로 돌아가기는 어려울 수 있다. 이제 미술 상품의 공급자는 온라인과 오프라인이라는 '투 트랙 전략'으로 시장에 나서야 할 것이다. 그리고 구매자들도 자신이 획득한 정보를 바탕으로 양방향에 관심을 가져야 한다. 온라인 시장은 물리적, 지리적 한계를 넘을 수 있는 만큼 수많은 가능성이 있지만 한편으로는 작품의 물성을 직접 볼 수 없고, 작가를 만나 대화할 수도 없다는 문제가 있다. 작품을 모니터로 보는 것만으로는 아무래도 한계가 있을 수밖에 없다. 그래서 갤러리들은 작품의 전체 컷뿐만 아니라 세밀한 부분도 촬영해 제공하지만 아무래

도 직접 보는 체험에 비할 바는 아니다. 한편으로는 온라인으로 공개된 예술작품이 무단으로 복제되거나 훼손될 수도 있어서 작가들 자신도 작품을 어떤 사이트에 내놓아야 할지 고민스러울 것이다. 하지만 이런 문제도 점차 해결책을 찾아갈 것이다.

주라주라 나 좀 봐주라:
미술 창작 플랫폼의 다변화

지난 3월에 영국의 미술가 매튜 버로스Matthew Burrows가 SNS를 통해 '#아티스트지지서약#ArtistSupportPledge'이라는 운동을 시작했다. 이는 코로나로 인해 경제적인 어려움을 겪고 있는 신진 작가들을 베테랑 작가들이 지원할 수 있도록 돕는 방법이다. 작가가 천 파운드(약 150만 원)의 매출을 올릴 때마다 20%인 2백 파운드(약 30만 원)로 다른 작가의 작품을 구입하는 캠페인이다. 인스타그램에 작가들은 #artistsupportpledge라는 태그와 함께 2백 파운드 이히로 판매할 작품의 사진을 게시해 다른 사람들이 구입할 수 있도록 홍보할 수 있다. 이 캠페인은 기대 이상의 호응을 이끌어내 3개월 만에 약 20만 명의 작가와 컬렉터가 이 운동에 참여했고 약 3백억 원(2천만 파운드) 규모의 거래가 이루어졌다.

버로스의 캠페인과 함께 그의 동료인 키스 타이슨Keith Tyson

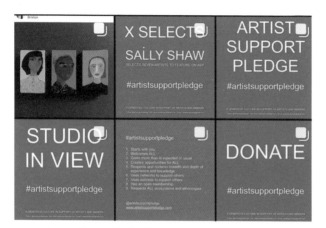

#ArtistSupportPledge 인스타그램.

역시 여러 작가와 함께 '모두를 위한 미술학교art school for all, by all(#isolatinonartschool)'라는 캠페인을 진행하고 있다고 한다. 영국을 포함해 여러 나라의 학교가 수업을 연기하거나 온라인 수업으로 대신하면서 전 세계의 학생들은 모두 자신의 집에 머물 수밖에 없었다. 우리나라의 상황도 다르지 않았는데, 이런 상황에서 예술가들이 자신의 스튜디오에서 소소한 창작 팁을 동영상으로 만들어 인터넷에 공유한 것이다. 시작은 학생들을 대상으로 했지만 지금은 남녀노소, 아마추어부터 전문가까지 그림을 배우고 즐기고 싶은 사람들을 위해 여러 가지 미술 관련 팁을 동영상과 사진으로 제공한다.

 인도에도 '아트체인 인디아Art Chain India'라는 새로운 온라인 미

#Art Chain India 플랫폼.

술 교류 플랫폼이 열렸다. 작가들이 웹으로 작업 과정을 보여주고 작품을 소개해 파는 방식이다. 이를 통해 5만 루피(약 81만 원)를 벌면 20%에 해당하는 1만 루피(약 16만 원)를 다른 작가의 작품을 구입하는 데 사용하는 방식이다. 신진 작가들은 기성 작가들에 비해 갤러리 시스템에 진입하기가 쉽지 않다. 특히 코로나 사태로 이전처럼 오프라인 전시가 활발하지 못한 지금은 그들이 소개될 기회는 더욱 줄어들었다. 아트체인 운동은 자신의 작품을 마음껏 대중에게 선보일 수 있고, 작품이 거래될 때 아티스트와 구매자가 직거래하기 때문에 갤러리나 딜러에게 지불해야 하는 수수료도 없어서 신진 작가들에게 유리한 거래다.

국내에서도 미술시장의 선순환 움직임이 나타나고 있다. 5월에

서울옥션이 진행한 '#아트서클#ArtCircle' 운동은 작가나 컬렉터가 작품을 출품해 판매가 성사되면 낙찰가의 50%를 본인이 추천하는 작가의 작품을 구매할 수 있도록 적립하는 방식으로 진행됐다. 원로 화가 윤명로가 30호 크기의 작품인 〈고원에서 M X XI-401〉을 내놓았고, 김창열도 〈회귀〉를, 김문섭도 〈더 프리젠테이션〉을 출품해서 이 운동에 힘을 실어주었다.

또 작년 말부터 진행된 새로운 방식의 온라인 경매 '제로베이스'도 이와 비슷한 시도를 하고 있다. 전업 작가 10만 명 중 0.1%의 작품만 판매되는 우리나라 미술시장의 문제를 해결해보고자 시작된 '제로베이스' 경매는 경매가가 0원부터 시작한다. 정해진 시작가 없이 순수하게 참가자들이 가격을 형성한다. 이러한 방식으로 시장 가격이 아직 형성되지 않은 작가들의 작품도 경매시장에서 거래될 기회를 갖게 된다.

2020년 '아시아프ASYAAF'도 특별했다. 작가들이 무척 오랜 시간 준비했던 작업들을 보여줄 장소가 사라지면서 젊은 작가들이 빛을 볼 기회가 너무나 줄어들었다. 청년 작가들이 대중과 소통하고 미술시장에 자리 잡을 수 있는 기회는 더 많이 주어져야 한다. 이번 아시아프는 현장에서 작품을 구매하는 것 외에도 온라인 뷰로 작가들의 작품과 가격을 소개했다. 미처 현장에 가지 못한 더 많은 이들에게도 작품 구매의 기회를 확대했다는 점에서 매우 고무적인 시도였다.

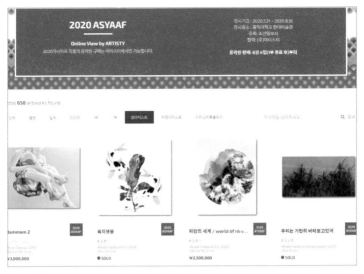

2020년 아시아프 온라인뷰.

　　미술은 개방적이고 새로운 관점으로 세상을 보려고 한다. 하지만 그동안 미술시장의 거래 방식은 여전히 고루한 전통 방식을 유지하고 있었다. 그런데 코로나 시대, 비대면 상황에 직면해 오히려 일반인들도 쉽게 다가갈 수 있도록 미술시장이 다양한 방식으로 변신하고 있다 과연 A.C.(애프터 코로나) 시대에는 누구에게나 기회가 주어지는 미술 세계가 펼쳐질까?

　　온라인 플랫폼이 확장되면서 작가들은 그동안의 방식과는 다른 방식으로 세상과 소통할 것이고, 감상자들도 웹상에서 보다 쉽게 그들을 만날 것이다. 2년 전 런던 소더비 경매에서 낙찰과 동

시에 파쇄되었던 뱅크시의 작품 〈소녀와 풍선Girl With Balloon〉이 생각난다. 예술이 대중과 공유하지 못하고 소수의 사유물이 되거나 재테크 수단으로 거래되는 것을 조롱한 퍼포먼스였다. 작가들에게 작품이란 기나긴 산고를 거쳐 힘들게 낳은 아이와 같다는 말을 들은 적이 있다. 그런 자신의 작품을 그것도 경매에서 낙찰된 작품을 갈기갈기 조각냄으로써 뱅크시는 세상에 자신의 메시지를 전하고자 했다.

'비포 코로나'와는 확연히 달라질 '애프터 코로나' 예술의 장에서 우리 작가들이 저마다 자신의 목소리를 더 날카롭게 가다듬었으면 좋겠다. 뱅크시처럼 자신의 철학을 확실하게 보여주는 것이 유명해지는 데도 더 도움이 될 테니까.

활짝,
수장고를 열다

손경여

수장고형 미술관이 궁금해서 국립현대미술관 청주관을 찾았다. 의외로 풍성하고 어쩐지 쾌적한 코로나 시대의 미술관 관람기.

국립현대미술관의
새로운 시대가 열리다

2018년 12월 국립현대미술관 청주관이 아카이브형 미술관을 표방하며 문을 열었다.

2013년 이전에는 '국립현대미술관'이라 하면 과천을 떠올렸다. 백남준의 〈다다익선〉이 한가운데 높이 솟은 이 미술관은 '미술관 옆 동물원'이라는 낭만적인 제목의 영화를 탄생시킨 곳이다. 하지만 어쩐지, 동물원에 딸린 미술관이라는 뉘앙스가 풍겨 처음엔 제목을 보자마자 웃음을 터트린 기억이 난다. 당시엔 미술

잡지 기자로 일할 때라서 전시 오프닝 기자 간담회에 참석하러 과천까지 가려면 여러 번 차를 갈아타고도 한참을 걸어야 했기 때문에 "이 먼 곳까지 누가 미술 전시를 보러 갈까?" 하며 투덜대곤 했다. 그래도 정말 동물원이 있어서 다행이었다. '간담회 끝나면 좀 놀고 갈까? 누구를 꼬드길까?' 궁리하느라, 미술관 학예사의 설명을 귓등으로 흘리며 드넓은 전시실을 다리쉼 없이 이동하면서도 혼자 실실 웃을 수 있었으니까.

그러다가 2013년 과거 기무사(국군기무사령부) 자리에 국립현대미술관 서울관이 문을 열면서 한국 현대미술의 과천 시절은 막을 내렸다. 서울 도심 한가운데 노른자위 땅, 주변으로 갤러리들이 즐비해서 국립현대미술관 자리로 일찍부터 점쳐지던 곳에 국립현대미술관이 새로 둥지를 틀었다.•

나는 이곳이 우리나라의 대표적인 모더니스트 건축가 박길룡이 설계에 참여한 경성의학전문학교에서 시작되었음을 알고 있었다. 『아트콜렉티브 소격』의 동인이자 작가인 최예선의 『청춘남녀, 백년 전 세상을 탐하다』라는 책을 2010년에 편집하면서 알게된 사실이다. 최예선 작가는 우리나라 근대 건축에 무한 애정을 가지고 지금까지도 꾸준히 답사를 이어가고 있다. 언젠가 그녀와 『아트콜렉티브 소격』이 함께 서울의 근대 건축 답사를 해보면 좋겠다.

최예선 작가가 이 책을 쓸 당시에는 서울관이 아직 정식 개관하

• 물론 과천의 국립현대미술관도 여전히 활발하게 기능하고 있다. 다만 예전보다 연구 중심, 가족 중심 미술관의 특성이 강화되고 있다.

기 전, 그러니까 본격적인 리모델링에 앞서《플랫폼 인 기무사》전을 열어 대중에게 살짝 건물을 공개할 때였다. 글의 곳곳에 처음으로 금단의 공간을 밟는 두근거림이 생생하다.

　　건물은 병원다웠다. 복도를 중심으로 양측에 병실과 사무실이 나열된 독특한 구조 때문에 흔히 보던 미술관과는 완전히 다른 형태다. 공간이 그러하다 보니 예술작품의 설치 방법과 전시회의 프로그램도 일반적인 틀에서 벗어나 있었다. (……) 이제 이 건물은 보통 사람들을 예술로 치료하는 공간이 될 터이다.◆

　그녀의 예언처럼 서울관은 지금, 모두가 힘든 팬데믹 시대에 그 역할을 다하고 있을까.

**팬데믹 시대의
미술 관람 요령**

　오늘, 또 하나의 국립현대미술관을 만나러 간다.《보존과학자 C의 하루》라는 청주관과 딱 맞춤한 기획전이 지난 5월부터 열리고 있었다. 작년부터『아트콜렉티브 소격』동인들 사이에서는 청주관에 대한 이야기가 분분했다. 우리나라 최초의 아카이브형 전

◆ 최예선·정구원,『청춘남녀, 백년 전 세상을 탐하다』, 모요사, 2010년, 257쪽.

시관이 탄생했다는 둥, 단순히 미술작품을 수장하는 기능에 그치지 않고 '보이는' 수장고로 조성해 일반 관람객들에게 개방한다는 둥 꼭 함께 가보자는 말이 나왔지만, 2020년의 팬데믹 상황은 우리 모두 '함께' 관람하는 것을 허용하지 않았다. 국립현대미술관 서울관조차 휴관과 재개관을 거듭하고 있고, 청주관 역시 사전 예약을 해야 했으며, 관람객들도 회차당 80명으로 제한했다. 마스크와 신분증 지참은 필수였다. 오래 공을 들였을 이 기획 전시는 무료였다.

오늘의 관람에는 『아트콜렉티브 소격』의 동인 이소영 작가가 동행했다. 그녀는 '미술관에 숨은 기계들'이라는 제하의 책을 집필 중이고, 이 전시는 꼭 봐야 할 전시 중 하나였다. 그녀는 청주관 학예사에게 미리 연락해 관람 안내를 부탁해놓았다.

팬데믹이 시작되고 난 뒤 본격적인 미술관 관람은 이번이 처음이었다. 언제든 찾아가 돈만 내면(혹은 무료로) 자유롭게 드나들 수 있었던 미술관이 사전 예약에, 신분증과 마스크 지참이라는 필수 조건을 갖춰야 찾아갈 수 있는 공간이 되다니…… 답답증이 치밀었다.

가는 길에 늦은 점심을 먹기 위해 잠시 쉬어간 안성휴게소의 풍경도 사뭇 낯설었다. 식탁에는 투명 아크릴판으로 가림막을 설치했다. 우리는 밥을 먹는 동안 아크릴판 너머로 대화를 시도했으

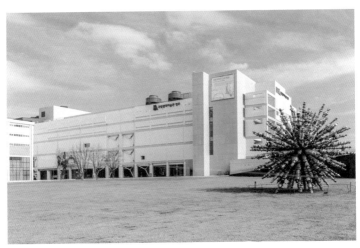
국립현대미술관 청주관 전경. Photo: 국립현대미술관 제공 ©JD Woo

나, 말소리는 공중에서 헛돌았다. 밥을 먹을 때는 밥만 먹어야 한
다는 현타가 왔다.

자동차 내비가 청주관이 가까워지고 있음을 알리자, 한눈에도
뭔가 대단해 보이는 건물이 눈앞에 나타났다. 이곳은 원래 담배공
장이었다. 미술관으로 리모델링하면서 외관을 크게 변형하지 않
았고, 담배공장의 굴뚝도 그대로 두었다. 근대 건축 시설인 이곳
을 최예선 작가가 놓쳤을 리 없다. 같은 책에는 이곳의 역사도 간
략히 소개되었다.

1946년 11월 1일 경성전매국 청주연초공장으로 개설되어 1999년 문을

닫을 때까지 도시의 중심 산업을 이끌어온 곳이었다. 1970년대에 2천여 명이 근무하는 청주 최대 산업시설이었으니, 청주 토박이라면 이 건물에 대한 기억이 하나쯤 있을 것이다.•

이곳이 원석을 알아보는 눈 밝은 세공사의 눈에 띄어 새로운 보석으로 탄생하기를 간절히 바라던 그녀는 미술관으로 거듭난 이곳에 만족할까. 역시, 『아트콜렉티브 소격』 동인들과 함께하지 못한 아쉬움이 크다. 함께 왔다면, 최예선 작가로부터 건축 설명을 듣고, 홍지석 작가로부터 근대 미술 이야기를 들었을 것이며, 이상준 작가로부터 한 시절을 같이 보낸 동료 조각가들의 비하인드 스토리를 들으며 한바탕 웃음바다가 되었을 게다. 특히 이소영 작가는 오늘 관람할 기획전인 《보존과학자 C의 하루》를 둘러볼 때 미술작품 보존에 관해 더 풍성한 이야기를 들려주었을 것이다. "미술관에 에어컨이 언제 설치된 줄 알아요?" 하면서 조곤조곤 설명하는 목소리가 이명처럼 들려왔지만, 오늘 이소영 작가는 학예사의 해설을 듣느라 입을 꼭 다물었고 대신 귀를 열었다.

마스크를 쓰고, 손을 소독하고, 열을 재고, 사전 예약을 확인한 뒤, 무료이지만 관람 티켓을 받고서야 미술관에 입장했다. 우린 기획전이 열리고 있는 5층으로 곧장 올라가 학예사를 만났다. 이소영 작가는 학예사와 찰싹 붙어서 설명을 듣는 데 집중했고, 나는 연신 스마트폰으로 현장을 찍고 설명을 읽느라 혼자 이리저리 바

• 최예선·정구원, 같은 책, 223쪽.

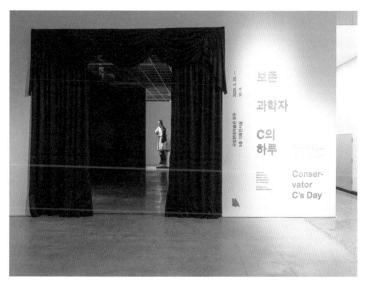

《보존과학자 C의 하루》 전시 장면. Photo: 국립현대미술관 제공

빴다. 회차당 인원 제한이 있는 미술 관람은 사람이 너무 몰려서 부득이하게 시행하거나, 오래된 귀중 미술작품을 보호하기 위해 시행하는 경우가 많다. 이처럼 전염병을 예방하느라 시행하는 경우는 내 평생 처음이다. 부디 올해 한 번으로 끝나길……

하지만 아이러니하게도, 인원을 제한한 덕분에 미술 관람은 전례 없이 쾌적했다. 어떤 작품 앞에서도 사람이 몰리지 않으니 어유 있게 살펴볼 수 있고, 사람과 부딪치지 않고도 보존 처리된 니키 드 생팔의 〈검은 나나(라라)〉를 360도로 촬영할 수 있었다.

전시장은 보존과학자들의 보존 장비는 물론, 보존 과정도 친절

《보존과학자 C의 하루》전시 장면. Photo: 국립현대미술관 제공

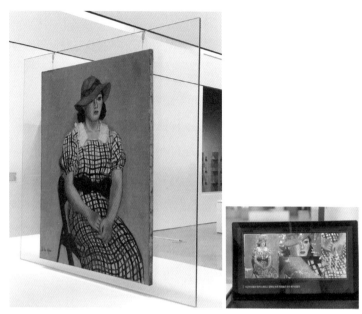

이갑경, 〈격자무늬의 옷을 입은 여인〉, 캔버스에 유채, 112×89cm, 1937년, 국립현대미술관 소장. Photo: 아트콜렉티브 소격

히 소개하고 있고, 보존 처리가 끝난 유명 작품들도 넉넉히 전시하고 있었다. 구본웅의 〈여인〉 엑스선 촬영 이미지로 이 그림 속에 눈에 보이지 않는 집과 담장이 있었다는 걸 알 수 있었고, 오지호의 〈풍경〉 엑스선 촬영 이미지에선 풍경화 속에 여인의 전신상이 숨어 있는 걸 눈으로 확인할 수 있었다.

개인적으로 가장 큰 수확은 1930년대에 활동한 여성 화가 이갑경을 발견한 것이다. 그녀의 작품 〈격자무늬의 옷을 입은 여

인〉(1937년)은 크게 훼손된 것을 두 차례에 걸쳐 보존 처리했는데, 이 과정을 기록한 영상을 작품 옆에서 작은 모니터로 플레이하고 있어서 보존 처리 과정을 이해하는 데 큰 도움이 되었다. 말끔해진 작품에서 무덤덤한 표정의 세련된 원피스를 입은 그 시절의 여인이 문득 말을 거는 듯해, 한참 자리를 뜨지 못했다.

이소영 작가와 학예사의 대화에도 불쑥 끼어들어 훈수를 늘어놓거나, 권진규의 여인 좌상 조각을 보며 어디서 주워들은 풍월을 읊다보니 관람은 순식간에 끝났다. 친절한 학예사는 그런 나를 째려보지 않았고, 짙은 청색 표지에 오렌지색 박이 인상적인 훌륭한 장정의 도록도 선물로 주었다.

이소영 작가는 "오랜만에 알찬 전시 관람을 했네요"라며 호호 웃었다.

화끈하게 개방한
수장고

우린, 다시 1층부터 본격적으로 개방 수상고를 관람했다. 1층에는 현대 조각 작품들이 수장되어 있었는데, 정말 가까이에서 작품 하나하나를 말 그대로 뜯어볼 수 있었다. 내가 좋아하는 권오상, 최수앙, 천상명 작가들의 초창기 작품이 모여 있는 곳에서

◀ 국립현대미술관 청주 1층 조각 수장고. Photo: 국립현대미술관 제공 ⓒJD Woo

▲▼ 국립현대미술관 청주 4층 특별수장고. Photo: 아트콜렉티브 소격

는 약간 흥분 상태로 비디오 촬영을 하며, 인스타그램에 올릴 건수를 잡았다.

4층에는 특별수장고가 있는데, 이곳은 회당 10명으로 인원이 극히 제한되었다. 우리도 잠시 기다렸다가 들어갔다. 김정숙, 임응식, 한기석, 황규백 작가의 작품 약 8백 점이 수장되어 있었다. 이곳에 있으면 사시사철 쾌적한 상태로 지낼 수 있을 듯했다. 꽤 더운 날이기도 했고, 경험하기 힘든 기회이기도 해서, 좀체 밖으로 나가고 싶지 않았다. 작품들을 구경하다가 임응식 작가의 사진 중에서 젊은 시절의 김환기를 만날 수 있었다. 멋진 수트핏을 보여주며 다리를 반가사유상의 자세로 앉은 그는, 고급 뿔테 안경을 쓰고 야무지게 붓을 잡고 있었다. 그에게선 젊고 야심 찬 화가의 에너지가 생생하게 뿜어져 나왔다. 우린 생각보다 열띤 관람을 했다. "이 사람은 서정주잖아?", "나, 이 사람 아는데?", "이 판화 작품은 책 표지로 딱인데?" 하면서.

모든 관람이 만족스러웠다. 우린 미술관을 나와 주차장으로 가기 전 옆 건물 1층에 자리 잡은 편의점 앞 파라솔에서 잠시 쉬어가기로 했다. 편의점 냉장고에는 요즘 핫한 곰표 밀맥주가 잔뜩 있었다. "이 맥주가 요새 인기인가 봐요. 우리도 12개밖에 못 들여놨다오."

마음 같아서는 12개 모두 싹쓰리하고 싶었으나, 다른 이들에게

도 기회를 주기로 했다. 서울에서도 없어 못 먹는 맥주를 청주에서, 그것도 미술관 옆 편의점에서 맛보다니, 이보다 더 좋을 순 없었다.

미술관 교육서포터즈,
움찔움찔 활동기

윤유미

미술관이 제대로 운영되지 못하자 많은 사람들의 활동이 멈췄다. 경단녀 17년 만에 얻은 미술관 교육서포터즈의 기회, 그냥 놓칠 수는 없다!

경력 단절 17년 만에 국립현대미술관 어린이미술관 교육서포터즈 모집에 원서를 넣었다. 전시를 보러 미술관을 드나들다보니 그 안이 어떻게 돌아가는지 궁금하기도 하고, 막내아이도 이제 중학생이 되었으니 나의 사회생활에 작은 시동을 걸기에 적합한 활동이다 싶어 딴에는 용기를 내본 것이다. 그런데 아이들을 가르친 경력이 도움이 되었는지 무사히 1차 서류심사를 통과했다. 원하던 대학에 합격이라도 한 듯 띌 듯이 기뻐하며 마지막 관문인 면접 날짜를 기다렸다. 그리고 여러분이 짐작하던 바로 그 일, 코로나 사태가 터졌다.

슬기로운 집콕생활

코로나19 바이러스의 엄청난 전염성에 정부는 긴급하게 사회적 거리두기 정책을 펼쳤고 그 일차적 대상은 학교와 도서관, 박물관 등의 공공기관이 될 수밖에 없었다. 국립현대미술관도 긴급 휴관에 들어갔고, 이에 따라 일정을 조율 중이던 교육서포터즈 면접도 자연스럽게 연기되었다. 하지만 이때까지만 해도 그리 심각하게 생각하지 않았다. 한 달이면 되겠지? 봄이 오면 다시 시작되겠지?

17년도 기다렸는데, 한 달쯤이야 하는 마음으로 생계에 관련된 일이 아니면 외출을 삼갔다. 방학을 보내던 아이들도 학원을 쉬거나 온라인 수업으로 대체하며 답답함을 꾹 참고 나름대로 '슬기로운 집콕생활'을 즐기려고 노력했다. 게으름대마왕 예비고딩 딸이 만 번을 저어야 비로소 얻게 된다는 달고나 커피를 만들어준 걸 보면 말 다한 거다. 이 아이가 정말 심심했구나! 엄마도 심심하단다. 그 좋아하는 영화도 못 보러 가고, 뻔질나게 드나들던 도서관은 근처에도 못 가고, 동네 아줌마들이랑 카페에 모여 수다도 못 떨고 말이다. 집순이 기질이 농후한 우리들이지만 자발적 집콕과 타의에 의한 강제적 집콕의 맛은 이렇게 다르다는 것을 생애 최초로 깨닫게 되다니, 그래도 코로나 시대에 한 가지 얻은 게 있달까.

그나저나 다시 미술관이 문을 열 수 있을까? 경단녀 아줌마가 겨

우 용기를 냈는데, 이렇게 무참히 꺾인다면 너무 슬프지 않나? 아니지, 사회의 근간이 흔들리고 자영업이 무너진다는데 내가 이렇게 한가로운 소리나 할 때인가. 그러고 보니 아이들이 학교는 갈 수 있을까? 정말 한 치 앞도 안 보이는데, 이 시국에 면접 타령이라니.

드디어 면접이다!

걱정만 하면 뭐하나, 싫은 마음인지 정부와 국민이 합심해 K방역의 주가가 높아지자 국립현대미술관이 두 달여 만에 재개관하면서 윤범모 관장은 "역설적이게도 우리 미술관이 세계 10대 미술관이 되었다"는 의미심장한 말을 남겼다. 비록 사전예약제로 제한된 인원만 관람할 수 있지만 어쨌든 미술관에 발을 들일 수 있으니 이제 교육서포터즈 면접도 볼 수 있는 걸까?

기대에 부푼 내 마음을 알기라도 한 것처럼 미술관 교육과에서 문자가 왔다.

"코로나19 심각 단계를 유지함에 따라 전시 관람을 제외한 교육, 도슨트 프로그램 등을 운영하지 않습니다."

문자를 받고서야 현 상황이 얼마나 심각한지 절감했다. 다른 나라들은 모두 미술관 문을 닫았는데, 우리는 문이라도 열어서 얼떨결에 세계 10대 미술관이 된 것만 해도 이게 어딘가 싶다. 앞으

FOCUS TABLE

로도 계속 이런 식이면 도슨트, 교육강사, 교육서포터즈는 과연 제자리를 찾을 수 있기나 할까?

그래도 사전예약제 운영이 자리를 잡아가는지 "더 이상 면접을 미룰 수 없어 교육서포터즈 면접을 실시합니다"라는 문자가 왔다! 아싸~

사회적 거리두기 정책에 입각해 거대한 대강당에서 서로 멀찍이 떨어져 대기하다가 시간대별로 세 명씩 소강당으로 이동한 후 마스크를 쓴 채로 면접을 봤다. 이 역시 생애 처음이라 영원히 잊지 못할 듯하다. 마침 면접 시간이 끝날 때에 맞춰 사전예약을 해둔 덕분에 석 달 만에 미술관에서 전시를 봤다. 아, 나는 미술관 자체를 좋아하는구나, 미술관에 내가 있고 전시를 본다는 게 이렇게 행복한 일이구나! 마른 대지가 단비를 빨아들이는 듯 모든 감각을 열어 작품 하나하나에 눈길을 보내니, 뜻 모를 희열이 차올랐다.

약 일주일 후 나를 포함해 예정 인원보다 30퍼센트를 초과한 인원의 합격 공지가 떴다. 계획대로라면 상, 하반기로 나누어 활동해야 했으나 상반기를 이미 절반 이상이나 날린 탓에 계약 기간이 올해 말로 연장되면서 인원을 충원한 결과다. 그런데 과연 활동이 가능할까, 하는 의문이 생기는 와중에 합격한 서포터즈들의 밴드에 초대되었다. 향후 일정은 이곳에서 공유된다고 했다. 근무 가

능 시간을 조정하고, 오리엔테이션 참석 여부를 타진하고 일정을 수정하는 지난한 작업 끝에 50명에 가까운 인원 모두가 행복한 결과를 도출했다.

드디어 출근이다! 야호~ 그런데 하늘로 치솟는 기대감에 찬물을 끼얹는 듯 담당 에듀케이터의 재휴관 공지가 떴다! 띠로리~

또다시 휴관으로

수도권 지역의 공공시설을 대상으로 5월 29일부터 6월 14일까지 17일간 재휴관을 한다는 공지를 보면서, 그동안 시간대까지 명시한 적은 없는데 처음보다 대처가 신속해진 건지, 아니면 그만큼 상태가 심각해진 건지, 잠시 고민이 되었다. 비록 재휴관 공지가 떴어도 교육서포터즈 밴드에서는 각종 교육 자료와 일정을 공유하느라 부지런히 메시지가 오갔다. 그래, 다들 애쓰는데 손품이라도 팔아야지 하는 마음으로 나도 열과 성을 다해 손가락을 움직였다. 그 가운데 6월 16일로 예정된 오리엔테이션을 효율적으로 해내려고 애쓰는 에듀케이터의 노력을 지켜보면서 미술관 인력들이 뒤에서 얼마나 열일하는지, 살짝 감동까지 받았다. 허나 야속하게도 휴관일이 무기한 연기된다는 공지가 떴다.

"이번 휴관 연장은 '수도권 집단 발생 대응 방안'을 연장하는 중앙재난안전대책본부의 방침에 따른 조치로 재개관 여부는 코로나19의 확산 추이를 보며 중대본과 협의해 결정할 예정"이라는 공지와 함께 6월 16일로 예정된 오리엔테이션은 영상으로 대체해 진행된다는 내용이었다.

담당 에듀케이터는 "현 상황으로 미루어 보아 앞으로 코로나 확산 상황에 따라 개관과 휴관을 반복하고 (언제일지 모를) 개관과 동시에 정상 운영을 준비하기 위해 이번과 같은 일이 빈번할 것 같다"는 멘트를 남겼다. 이쯤 되니, 이분도 이미 해탈했구나 싶었다.

온라인 전시의 서막을 여는 공지라도 되는 듯 이후 예정된 전시들은 속속 온라인으로 공개되고 보도자료와 프레스뷰를 통해 홍보 활동도 활발히 이어졌다. 그 짧은 시간에 온라인 해설과 각종 비대면 행사를 창출해내는 모습을 보면서, 애써 준비한 전시를 이 상황에도 놓지 않으려는 성의가 놀라울 정도였다. 하지만 한편으로, 올해는 그전에 준비한 전시를 어떻게든 풀어간다 해도 내년은 어떻게 될 것인지, 우리나라의 내부 사정뿐 아니라 외국과의 교류도 필수적인 미술 전시가 코로나 이후엔 또 어떻게 전개될지, 생각은 꼬리에 꼬리를 물었다. 사실 비정규직 미술관 인력의 설 자리조차 담보되지 않은 상황이니, 내 걱정을 먼저 해야겠지만 말이다.

《신기한 빛깔마당》 전시 장면. photo: 윤유미

마침내 다시 개관

결국 52일간의 긴 휴관을 마치고 미술관은 7월 22일부터 다시 문을 열었다. 그동안 한 달가량 먼저 오픈하고도 보러 오는 사람이 없어서 한산하기만 했던 《신기한 빛깔마당》 전시가 어린이 관람객을 맞이하느라 바빠졌다. 일반 전시만 하던 거대한 원형 전시실에는 커다란 닥스훈트 미끄럼틀과 평소엔 위험해 보이던 드럼통이 색색깔의 옷을 입고 어서 올라오라고, 얼른 나를 타보라며 아이들을 반겼다. '작품에 손 대지 마시오', '눈으로만 보세요' 같은 경고문이 없는 알록달록한 오뚜기 작품을 올라타고 빛의 파도에서 마음껏 구를 수 있는 작품들은 어린이뿐 아니라 어른들도 탄성을 자아내고 웃음꽃이 피어오르게 한다.

아직은 사회적 거리두기의 일환으로 단체 예약이 불가능해서 교육서포터즈 본연의 업무인 어린이 단체 관람객 교육은 아직 할 수 없지만, 행복한 얼굴로 미술관을 다시 찾은 사람들을 돕는 것만으로도 이미 충분히 행복하다.

코로나19 덕분에(?) 늘 곁에 있어서 소중함을 몰랐던 것들의 가치를 하나하나 깨닫고 있다. 차핀 이 와중에 오랜만에 다시 사회생활을 시작하는 나, 수고했어! 앞으로도 화이팅!

여전히
남은
질문들

편지들

이소영 · 이정현

뉴욕에 사는 친구가 편지를 보내왔다. 그것도 우표를 붙인 손편지를. 긴 답장을 나누며 지구 반대편의 이야기를 들어보았다.

나와 정현은 1992년에 대학교 같은 과 신입생으로 만났다. 정현이 2학년 때 한국을 떠났으므로 알고 지낸 20여 년 동안 우리 사이를 이어준 끈은 편지니 메일 같은 것이었다. 바다를 건너오던 우표가 붙은 크리스마스카드가 카카오톡과 페이스북에 자리를 내준 건 이미 몇 해 전이다. 코로나 바이러스가 뉴욕을 강타한 지난봄 정현이 다시 편지를 보내왔다. 여기 실린 두 개의 글은 그 편지에서 이어진 답장들이다.

SNS 속 우리의 매일은 그대로다. 그 속에는 빵을 굽고, 바다에 가고, 그림을 그리고, 책을 읽는 별일 없는 나날이 쌓인다. 그렇지만 행간에 감춰둔 마음속의 불안과 울화는 이 공기를 같이 호흡하는 사람들이라면 누구나 느낄 것이다. 그러니, 불쑥 내미는 사적인 편지들이지만 누구에게나 가 닿으리라 기대하며 여기 싣는다.

편지 1

답장, 아직 쓰는 중

카톡을 뒤져보니, 네가 내 새 집주소를 물어본 게 지난 5월 5일 이네. 뭔가 보내려고 주소를 물었겠지만, 난 그게 뭔지 되묻지는 않았어. 일종의 선물일 텐데 "선물은 뭐야?" 하고 물어보면 김이 빠지잖아.

너는 작아진 아이 옷을 보내주기도 했으니까, 어쩌면 옷이겠다, 짐작해버렸어. 코로나로 하루에 사망자가 수천 명씩 나오는 뉴욕 한복판에 사는 네가 수원으로 아이 옷 소포를 보낸다는 건 좀 어이가 없는 일이지만. 대구 경북에 환자가 급증할 때, 대구에 사는 고모는 마스크 몇 개를 보냈더니 고맙다며 오렌지 한 상자를 보내준 일이 있었거든. 고맙고 괜찮다며, 그런 일이 있었어. 나는 너에게 마스크를 보내지도 않았으면서, 뉴욕 상황이 뉴스에서 보는 것보단 괜찮은 거려니 했어. 어쩌면 천안 부모님 댁을 통해 호두과자를 보내주려는 걸까? 멋대로 상상도 했어. 우리가 만날 때면 너는 늘 호두과자를 선물로 줬잖아. 이십 년 전부터 말이야. 그거 아니? 난 너 만날 때만 호두과자 먹는다. 입이 원조를 알아서, 이제 고속도로 휴게소 호두과자는 못 먹게 되어버렸어.

그리고 네가 주소를 물어봤다는 사실을 잊어버릴 즈음 그 오렌

지색 편지 봉투가 우편함에 꽂혀 있었어. 내가 지난겨울 이사 온 집엔 전에 살던 사람 우편물이 여전히 많이 와. 구독하는 잡지 몇 개, 관리비 고지서랑 후원하는 단체에서 보내온 영수증을 대신한 신문 같은 것 말고는 우리 우편물은 통 없어서 나는 그 오렌지색 봉투를 약간은 떨면서 집어 들었다. 내게 온 편지일 리 없다고 생각했거든.

전에 살던 사람, 수진—내가 방금 만든 가명이야—씨는 찾는 사람이 많아. 은행, 국세청, 건강보험공단……. 서울, 수원, 안산, 여기 근방 여러 도시에서 무시무시한 경고 문구가 적힌 우편물을 보내와. 우편함에서 꺼내 반송함에 넣는 짧은 시간 동안도 나는 그들이 찾는 사람이 나인 양 가슴이 콩닥거려. 수진 씨는 쫓기는 걸까? 그중에는 교통 범칙금 고지서도 꽤 있어. 과속과 신호위반 없이는 도로를 달릴 수 없는 삶을 상상해. 나는 어쩔 수 없이 매일 그 사람을 생각하게 되는 거야. 이 집엔 아직 그 사람 흔적이 많아. 부엌 기둥엔 아이 키를 재느라 연필로 표시해둔 자국이 남아 있어. 키가 123센티미터일 때 시작해서 132센티미터에서 끝난 키 재기.

수진 씨를 찾아 집으로 찾아왔던 사람들이 둘 있었는데, "이사 갔어요"라고 말하니 그대로 돌아가더군. 내가 거짓말할 수도 있는데, 그런 의심은 하지 않았어. 그들이 돌아가고 나서 난 그게 궁

금하더라. 수진 씨가 코로나에 걸리면 어떻게 될까? 코로나는 수진 씨를 그 추격자들 발치로 떠밀어 보낼 거야. 수진 씨의 주민등록번호가 코로나 검사장에서 등록되면 국세청, 건강보험공단, 서울시, 안산시, 수원시에서 동시에 종이 차트를 든 사람들이 달려가겠지? 아니야, 그래서 수진 씨는 마스크를 꽁꽁 잘 하고 다닐 거야. 나처럼 말이야. 네 오렌지색 편지 봉투는 고지서랑 경고문들과는 전혀 달라서, 나는 그게 최후 통첩일까 봐 떨렸던 거야. 수진 씨가 영영 받지 못할, 받았어야 하는 마지막 통보, 진짜 편지. 하지만 그 편지는 나에게 온 거였지.

나는 일도 없이 집 안을 동에서 서로, 남에서 북으로 서성거리며 하루를 보내기 때문에 답장을 바로 쓸 수도 있었지만, 그러질 못했어. 종이라곤 A4 용지와 색종이뿐이고, 봉투는 돈을 넣을 것뿐이거든. 그건 편지를 위한 존재가 아니지. 나는 요즘 들어 내 손글씨가 더욱더 흉물스러워진다는 걸 알거든. 답장을 쓸 준비가 덜 되어서, 나는 오렌지색 봉투를 슈퍼에도 데려가고 주유소에도 데려가고 병원에도 데려갔어. 답장을 못 쓴 편지를 어디에도 둘 수가 없었거든.

네 편지는 낯설었어. 편지라면 으레 있는 인사치레, 밥이나 한번 같이 먹자는 흔한 인사 같은 것이 없었지. 뉴욕에 한번 놀러 오라는 빈말도, 보고 싶다는 유치한 고백도 없었어. 편지엔 용건도 없

었어. 앞뒤가 잘려버린 뭉뚝한 편지였지. 너는 내가 지난봄에 수술을 받은 걸 알잖아. 나는 네 딸이 매일 1교시에 체육을 한다는 걸 알잖아. 너는 내가 수술이 끝나고 첫 외출로 라디오 방송에 출연한 것도 알고, 나는 네가 얼마 전 인적 없는 해변에서 해방감을 느끼며 쏘다닌 걸 알아. 너는 내가 며칠 간격으로 아이들에게 화가 나는지 내 아이들이 요즘 레고로 만드는 기괴한 것들을 다 알잖아. 그러니까 우리의 편지는 똑똑 문 두드리는 조심스러움이 필요 없지. 또 연락할게 같은 맺음말이 의미 없잖아. 나는 뭐든 느릿느릿 시작해서 끝난 뒤에도 계속 곱씹는 사람이니까, 앞뒤가 뭉뚝한 편지를 어떻게 써야 할지 모르는 거야.

너는 무대 디자인 일이란 출장이 많아서 떠다니는 인생인데, 강제 격리로 집에 붙어 있어서 좋다고 했지. 너는 더 많이 요리하고, 바나나의 머리랑 사과의 엉덩이를 사진으로 찍고, 그림을 그렸어. 너는 아직 진로를 정하지 않았던 시절에 네가 그린 그림이랑 판화를 꺼내 보여줬지. 너는 한국식 달걀 물 입힌 분홍 소시지를 만들고, 붓으로 한글을 쓰기도 하고, 무대 의상을 만드는 대신 바느질해서 추상적인 이미지를 만들었어.

나는 사진을 찍지 않고, 그림도 그리지 않고, 꺼내서 보여줄 옛날 그림도 없는 채 계속 여기에 있어. 떠나지 않았기 때문에 추억

할 음식이 없어. 아무것도 만들지 않아서 변형할 것이 없어. 나의 시간은 2019년 12월 어디에서 2020년 1월 어디 즈음에 있는 하루가 불가해하게 쭉 늘어난 모양이야. 내일이 언제 올지 모르니까, 나는 답장을 서두를 일이 없어. 코로나 팬데믹이 지속되는 동안 네 편지는 방금 도착한 상태로 내 안에 있어. 나는 여전히 읽고 있어. 이렇게 아직도 답장을 쓰는 중이야.

수원에서
소영

편지 2
———

답장 고맙다. 답장을 바라고 한 편지는 아니었어. 내가 가끔씩 작은 일에 광분하는 편이라 우체국을 구하는 데 보태겠다고 이런저런 우표를 온라인으로 구매했거든. 그러고 나서 생각해보니 우표 붙여서 봉투를 보내는 게 이제는 옛날 일이더라. 옛날엔 부모님한테 전화 한 번 하는 것도 일이었는데 이제는 실시간 문자로 인생에 뭐가 잘못된 건지 가슴 아프게 마구 말을 던지는 시대니까. 갑자기 편지가 쓰고 싶더라. 그래서 별거 아닌데, 억지로, 수십 통을 썼다.

편지를 쓸 때, 뉴욕이 참 무서웠던 때였다. 하루에도 수백 명이 죽고 수천 명이 병원으로 몰리는 바람에 병원으로 향하는 구급차의 사이렌만 들으며 밖에는 한 발짝도 못 나가는 때였으니까. 나는 사실 무서워도 티를 내지 못해. 나 하나만 바라보고 사는 딸아이 앞에서는. 빨리! 온라인 학교 시작이야!라고 잔소리하면서 홈스쿨링을 해야 하고. 밤낮으로 문자를 쏘아대는 한국 가족들한테는 잘 있다고 손가락이 아프게 답을 보내야 했으니 말이다. 며칠에 한 번 장을 보러 집 밖에 나갈 때면 모자를 눌러쓰고 마스크를 쓴 채로 길을 걸으며 울었단다. 뉴욕이 이렇게 텅텅 비어 있는 모습은 9·11 테러 이후로 20년 동안 본 적이 없었거든.

지금은 많이 나아졌어. 아직도 외부인이 없으니 관광 명소였던 곳은 텅 비어 있고. 공원과 야외 레스토랑은 뉴욕에 남아 있는 사람들로 북적거리기까지 한다. 1단계, 2단계 조치가 해제되고, 3단계와 4단계까지 가면 거의 모든 사업장이 문을 연다고 하는구나. 지난주엔 9월 개학을 어떻게 할 것인지 설명회까지 했어. 백신 없이도 용감하게 버티는 사람들을 보고 약간의 부러움까지 느꼈다. 하지만 내가 종사하는 공연업계는 올해 안으로 열지 않는다고 한다. 이미 2021년 여름까지 공연 일정이 다 취소된 기관들도 많다. 그리고 2021년부터도 적자와 예산 삭감으로 모두가 고통받는 시간이 될 거라고 하는구나. 벌써부터 약삭빠른 기관들은 정

리해고에 임금 삭감을 들추면서 동료 아티스트들을 불안하게 하고 있다.

난 싱글맘이기에 일단 내 딸 학교가 완전히 열지 않으면 나도 일할 수가 없을 거야. 사실상 앞으로 일 년쯤은 커리어가 올 스톱이라고 본다. 말도 할 수 없이 마음이 아프지만 현실은 현실이니까. 디자인을 마치고 제작 중이던 공연 4개가 다 취소되기까지 거의 세 달이 걸렸다. 아무리 머리를 쥐어짜도 별수 없어. 무대는커녕 무대를 관리하는 사람들도 정리해고를 하는 판국이었으니까. 나의 직종은 참으로 별나서 실업이다 뭐다 어디다 하소연할 수도 없어. 모든 사람들이 다 실업자거든. 공연계는 지금 다 멈춰 있다. 나의 친구들 대부분이 실업자야. 하하하.

난 쉬는 법을 몰라서 아직도 뭐든지 열심히 한다. 집수리와 정리 정돈, 제법 그림도 많이 그리고, 딸과 요리도 매일 하고. 머릿속에 생각이 많아서 이것저것 적어두고. 앞으로 일 년 동안 뭘 하면서 살지는 아직도 고민 중이지만 난 내 얘기를 하고 내 생각을 표현하는 일을 하면서 살고 싶다. 무대 디자인도 그래서 시작했으니까. 그림도 좋고, 설치미술도 좋고. 요즘엔 내가 스무 살 때 이것저것 시도해봤던 것들이 다시 생각난다. 도피 생활일 거야. 현실은 너무 힘들어서 약간이라도 피해 가고 싶어.

건강하고. 아무리 감염자가 속출한다 해도 미국보다는 훨씬 낫
다는 거 꼭 기억하길 바란다. 한국에 계신 부모님과 동생네가 보
고 싶다. 그래도 나는 뉴요커더구나. 집에 있어서 행복해.

다음 편지까지 안녕.
정현이가.

이정현/Junghyun Georgia Lee

한국에서 태어나 자라고 캐나다와 미국에서 교육을 받았다. 예일 드라마스쿨에서 디자인
석사 학위를 받고 미국에서 프리랜서로 무대 디자인과 의상 디자인을 하고 있다. 디자인 아
카이브는 junghyungeorgialeedesign.com에서 볼 수 있다. 디자인 외에도 일러스트레이션
과 에세이 등을 그리고 쓴다. 20년살이 뉴요커로 맨해튼에서 살고 작업한다.

SIDE TABLE

▲ 《12 Angry Men》무대 장면, 2019년.
▼ 《The Chinese Lady》무대 장면, 2018년, 2020년.

오냐, 적응하고
말 테다

홍지석

비대면 수업은 교육 환경을 완전히 바꿔놓았다. 랜선 수업으로 적잖이 혼란한 지금, 왠지 신문물을 마주한 근대인들이 떠올랐다.

15년 전, 처음 대학에서 미술사 수업을 강의할 때 나의 매체는 '매직 랜턴'이라는 멋진 별명을 지닌 슬라이드 프로젝터였다. 작품 사진을 찍고, 사진관에 맡긴 필름을 찾아 마스킹테이프로 예쁘게 다듬고 필름 틀에 도판 정보를 꼼꼼히 기입하는 준비 과정은 긴 시간과 노력을 요구하는 고된 작업이었지만 나는 그 작업이 즐거웠다. 책상 위에 빼곡하게 쌓인 필름 상자들을 바라보며 나는 큰 만족감을 느꼈다. 슬라이드 프로젝터에서 나오는 원뿔형 빛줄기의 경이로운 광경, "다음, 다음" 또는 "왼쪽, 오른쪽"을 외치는 나의 목소리에 따라 찰칵찰칵 필름 돌아가는 소리가 내게 선사한

감각적 쾌快도 잊을 수 없다.

하지만 머지않아 어렵게 준비한 슬라이드 필름들이 무용지물이 되는 순간이 찾아왔다. 대학 강의실에는 최신 컴퓨터가 속속 들어섰고 이에 따라 미술사 수업을 슬라이드 필름이 아니라 PPT 파일로 진행하는 시대가 도래했다. 나는 한때 이 흐름에 저항했지만 학과 사무실이나 자료실에서 슬라이드 프로젝터가 기어코 축출되면서 어쩔 수 없이 대세를 따라야 했다.

그러나 당시 나는 PPT 파일로 진행하는 수업이 불편했다. 슬라이드 필름 특유의 촉각적 질감, 슬라이드 프로젝터의 청각적 리듬이 사라진 강의실을 견디는 것이 나는 참 힘들었다. 하지만 몇 년 지나지 않아 나는 PPT 파일로 진행하는 수업에 적응했다. 이 새로운 매체는 이미지뿐만이 아니라 문자 텍스트나 애니메이션 등을 적극 활용할 수 있다는 장점이 있다. 게다가 필름을 찾고 정리할 필요가 없으니, 수업 준비에 들이는 시간이 크게 줄어들었다. 적응하는 데 꽤 오랜 시간이 걸리긴 했으나 막상 적응하니 PPT 파일로 진행하는 것도 꽤 괜찮은 수업 방식으로 느껴졌다.

하지만 올해 나는 또다시 새로운 매체에 적응해야 했다. 코로나 사태로 인해 지난 학기 대학 강의는 거의 전부 비대면 강의 방식으로 진행해야 했던 것이다. 지난 반년 사이에 나는 동영상 제작자이자 진행자, 그리고 줌이나 웨벡스 같은 온라인 강의 시스템의 운영자로 거듭났다. 물론 이것은 쉬운 일이 아니었다.

문제는 한둘이 아니었다. 새로운 매체에 부합하는 수업 내용의 구성도 문제였으나 더 큰 문제는 새로운 매체에 적응하는 것이었다. 특히 동영상 강의에서 들려오는 나의 목소리를 견디는 일은 고역이었다. 온라인 강의에 들어오긴 했으나 카메라나 스피커를 꺼놓고 있는 학생들과 소통하는 일 역시 쉽지 않았다. 동영상 강의를 만족스러운 형태로 편집하는 일은 너무 어려웠고 온라인 강의 환경에서 학생들의 참여를 이끌어내는 방법을 강구하는 일 역시 간단치 않았다. 나는 극심한 스트레스에 시달렸다. 마침내 찾아온 여름방학이 아니었다면 나는 어떻게 됐을까?

하지만 지금 그 방학도 거의 끝나간다. 이제 곧 다음 학기가 시작될 것이다. 나의 악전고투 매체 적응기는 아직 끝나지 않았다. 아무튼 나는 코로나19 사태로 강제로 앞당겨진 비대면 수업, 또는 디지털 대면 사회를 회피할 수 없다. 아니 그 정도로는 안 된다. 나는 하루빨리 새로운 매체들에 적응하여 디지털 대면 사회의 유능한 교육자로 거듭나야 한다. 지금 나의 과제는 새로운 매체들에 대한 부담감, 거부감, 적대감을 떨쳐내고 새로운 세계로 하루빨리 진입하는 것이다.

김용준의 경우, 안경

물론 이 글을 쓰는 이유가 새로운 변화에 대한 나의 각오를 피력하기 위해서는 아니다. 여기서 나는 지난 반년간 새로운 매체에 적응하려고 노력하면서 다소간 달라진 나의 매체관을 드러내보려고 한다. 무엇이 달라졌는가? 새로운 매체를 무작정 긍정하는 태도에 변화가 생겼다. 좀 더 정확히는 새로운 매체에 적응하는 인간이 느끼는 불쾌감, 부담감, 피로 같은 것에 관심이 생겼다. 매우 빠르게 상승하고 하강하는 고층 빌딩 엘리베이터 안에서 느꼈던 묘한 메스꺼움을 떠올려본다. 영화관에서 제공하는 안경을 쓰고 3D 입체 영화 〈아바타〉(2009년)를 봤을 때 느꼈던 어지러움도 생각난다. 물론 당시에 나는 그 메스꺼움이나 어지러움을 크게 의식하지 않았다. 그것은 잠깐만 참으면 사라지는 증세였다. 무엇보다 그 너머에 모든 불쾌를 압도하는 거대한 쾌가 존재했다. 구글에 떠 있는 〈아바타〉의 한글 포스터 한복판에는 이런 문장이 적혀 있다.

"새로운 세계가 열린다."

그런데 새로운 매체와 더불어 열리는 새로운 세계란 대체 어떤 세계일까? 그런데 이것은 나만의 질문은 아닌 것 같다. 찾아보니 꽤 오래전에 이미 신 매체에 대해 인간이 느끼는 거부감이나 부담감, 적대감을 다룬 논자들이 존재했다. 그들의 글은 묘하게 나를

잡아당긴다.

먼저 김용준이 1948년에 발표한 흥미로운 텍스트가 있다. 『근원수필』이라는 수필집에 실린 「안경」이라는 텍스트다. 글은 독서를 하려면 단 5분이 못 되어 눈이 피로해지는 현상 때문에 A병원을 찾게 된 저자의 사연을 소개하는 것으로 시작한다. 검안 결과는 경도輕度의 난시였고 이에 따라 김용준은 눈에 맞는다는 안경을 맞추어 쓰게 됐다. 하지만 어떤 문제가 발생했다. '맞는다'는 안경은 쓰는 그 순간부터 부자연스럽기 짝이 없었고 눈앞에 보이는 온갖 것이 바로 뵈기는커녕 어룽거리기만 하는 부작용이 생긴 것이다. 그래서 김용준은 의사를 찾아가 이 안경이 눈에 맞지 않는다고 하소연했다. 하지만 돌아온 대답은 "처음은 누구나 다 그러하니 한 십여 일 그대로 쓰고 견디어보라"는 것이었다. 실제로 시간이 지나자 과연 의사의 말대로 어룽거려 보이는 증세가 사라졌다. 하지만 또 다른 문제가 발생했다. 이제는 반대로 썼던 안경을 벗는 날이면 온갖 것이 어룽거려 견딜 수 없게 된 것이다. 이것이 예술가의 사색을 촉발했다.

자아, 이렇게 보면 나는 안경으로 하여 이利를 본 셈인가, 해를 입은 셈인가? 생때같던 눈이 안경을 따라 나빠진 것인지 안경이 비뚤어진 내 눈알을 바로잡아 놓은 것인지, 의사는 물론 안경의 정확성을 고집하겠지만 나는 확실히 안경이 내 눈을 잡아 놓은 것이 아닌가 싶다. 그러나 어느 편이 나빠

졌든 세상은 그저 속아서 사는 곳인가 보다. 길이 들면 그대로 살란 법인가 보다.[1]

김용준의 말대로 아무리 안 맞는 안경이라도 오래 써서 맞아질 것은 정한 이치일 수 있다. 처음은 갑갑한 것이나 하루 이틀 지나는 동안에 점차 길이 들어서 나중에는 그 속에서 도리어 만족을 얻는 길이 열릴지도 모를 일이다. 하지만 그 만족이 나의 자발적인 의지나 결정의 결과가 아님은 자명하다.

새로운 매체들로 포화된 근대의 매체 환경에서 인간의 몸은 수많은 감각 정보들을 동시에 처리해야 하는 과제를 떠맡았다. 그러나 많은 경우 근대인들의 몸은 그러한 과제를 떠맡기에 역부족인 상태에 있었다. 과부하의 상태에 있었다고 말해도 틀리지 않을 것이다. 몸에 맞지 않는 것을 받아들이면 틀림없이 문제가 발생하는 법이다. 내가 〈아바타〉를 처음 보았을 때 느꼈던 어지러움, 김용준이 안경을 처음 썼을 때 느낀 어룽거림 같은 증세는 그 사례 가운데 하나일 것이다. 흥미로운 것은 새로운 매체가 발생시킨 문제들이 늘 견딜 만한, 또는 인간이 감당할 수 있는 수준의 문제들이었다는 것이다. 부작용을 참고 견뎌 내 몸을 길들이면 어느 순간 문제는 중요하지 않은 것이 됐다. 무엇보다 그것을 참고 견딘 자에게는 새로운 세계가 열렸다.

채만식, 심훈, 임화, 이태준의 경우, 토키 영화

1930년대 활동사진에 사운드를 동조하는 발성영화, 곧 토키가 식민지 근대인들에게 전해졌을 때 그에 대한 반응 가운데는 부정적인 것들이 꽤 많았다. 영화제작자의 관점에서 기술적 한계와 제작비용을 걱정하는 논자들이 많았지만 식민지 조선의 관객들이 증가한 정보들을 감당할 수 있을 것인가를 우려한 논자들 또한 많았다. 이 후자의 논자들이 지금 나의 흥미를 자극한다. 일례로 채만식은 1939년에 발표한 글에서 토키의 토키다운 바를 완전히 이해, 감상하자면 당자當者는 장님이 아닌 동시에 그 '말'을 알아듣는 귀를 가져야 한다고 주장했다. 하지만 영어를 모르는 조선의 영화 관람자들에게 구미歐美의 토키 영화에서 그 '말'이란 '영문 모를 음향'[2]에 지나지 않는다는 것이 그의 판단이었다. 좀 더 적극적인 비판은 심훈의 텍스트(1936년)에서 찾아볼 수 있다. 심훈은 작금은 과연 토키의 전성기요 또한 황금시대이나 현하現下의 조선 영화계가 토키를 수용하는 것은 "무성영화에 있어서도 아직 소학교 정도" 또는 "주춧돌 하나도 똑바로 놓이지 못한 상태"에서의 소아병적 공상에 지나지 않는다고 보았다. 여기에 더해 "관객의 신경에 착란을 일으키기에 알맞은 것들"이 문제로 부상했다.

도대체 조선 영화 팬처럼 가엾은 존재는 없으니 박래舶來 토키를 (영어, 불

SIDE TABLE

156

어, 독어 등) 듣고 볼 때에는 음향과 대사와 해설자의 설명이 동시에 떠들어 대고 고막이 먹먹할 지경인데 그와 동시에 시선은 당면當面과 알아보기 어려운 방문邦文 자막 사이를 초스피드로 왕래한다. 그러니 전 신경은 장시간 교란 상태를 이루어 피곤이 자심하다.[3]

하지만 식민지 조선의 영화 관객들은 심훈이 우려했던 '자심한' 피로를 아주 빨리 극복했다. 오히려 그 "완연히 실연을 보는 것 같은 느낌" 또는 "간쓰메(캔) 통을 때는 소리까지 확연히 들리는" 신기한 경험이 불러일으키는 새로운 흥치 덕분에 토키는 움직이는 사진(무성영화)만으로는 만족할 수 없었던 관객들의 호응을 받았다. 영상과 소리를 동시에 저리하는 일, 곧 "성음과 표정을 종합하여 귀와 눈을 한꺼번에 활동시키는 것"은 "연극 볼 때와 다를 바 없는 일"로 여겨졌다.[4] 더 나아가 "토키가 아니면 표현할 수 없는 독특한 경지", 즉 재래와 같이 영화의 스토리나 동작에만 흥미를 가질 것이 아니라 화면을 어떻게 짰는지 하는 기술적 방면을 관찰할 것을 충고하는 글들이 등장했다.[5] 더 나아가 관객들은 구미, 일본의 토키에 버금가는 완성도 높은 조선의 토키를 요구했다. 새로운 자극을 감당할 수 있게 된 사람들은 이제 더 강렬한 자극, 새로운 충격을 원했다.

임화에 따르면 1933~1934년은 식민지 조선 영화계에서 이른바 '싸이랜트 시대'의 말기에 해당하며 이 시기는 "토키 시대를 맞

으려고 속으로 초조하던 시대"였다. 서구와 일본의 영화가 모두 토키인데 "유독 조선 영화만이 구태의연한 무성에 머물러 있는 것"은 "기이했을 뿐만 아니라 관중으로 하야금 이것도 영화인가 하는 의문을 일으킬 만큼 부자연한"[6] 일이라는 것이다. 임화에 따르면 부자연스러운 '싸이랜트와 토-키의 병용시대'는 얼마 지나지 않아 해소되고 1937년 전후에 조선 영화계에서 "싸이랜트는 완전히 자취를 감추"었다. 하지만 그러자 또 다른 문제가 발생했다. "토키화된 조선 영화가 일반적으로 기술적 수준이 향상되고 있었던 것만은 움직일 수 없는 사실이며, 그중에서 조선의 감독들이 현저히 기술 편중에 빠져 직장화하려는 경향"이 부상한 것이다. 이로써 전면에 부상한 테크놀로지, 새로운 매체 환경이 인간의 몸에 가하는 자극과 충격의 강도를 완화, 중재할 필요성이 생겼다. 그 일은 '예술'의 이름으로 진행됐다. 임화에 따르면 "조선 영화의 건전한 발전을 위하야 기술과 더불어 예술을, 혹은 예술로서의 「조선토-키」의 수준에 도달하기 위하야" 노력해야 할 것이다.[7]

임울천이 1936년에 발표한 텍스트는 영화는 벙어리여야 된다고 떠드는 공허한 독백의 시대가 가고 하루하루 급템포로 진전해가는 토키라는 "기술적 변혁으로부터 필연적으로 규정되는 예술상의 새로운 경향을 고찰하는 것"[8]을 목적으로 삼고 있었다. 이 글에서 그는 음과 화면의 유기적인 결합을 고구하는 것

이 토키의 본질과 예술론의 명제라고 주장하면서 뿌돕긴Vsevolod Pudovkin, 꿀레쇼프Lev V. Kuleshov 등을 인용하여 "종래 무성영화의 몽타주에서 이제 음과 화면의 동시적인 것을 교차시키는 토키 몽타주"를 모색해야 한다고 주장했다.[9]

물론 예술로서의 토키에 관한 문제는 화면과 음音, 영상과 소리의 결합을 다루는 데 머물지 않았다. 토키는 또한 영화에 '말'을 끌어들이는 문제이기도 했다. 따라서 1930년대에는 문학과 영화의 관계가 지식인, 예술가들의 주요 관심사로 부상했다. 물론 논쟁은 대부분 영화가 문학적 요소를 어떻게 수용할 것인가에 집중됐지만 때때로 영화라는 신매체가 근대인들의 감각에 일으킨 변화에 문학이 어떻게 대응할 것인지가 논의되기도 했다. 소설가 이태준은 이렇게 주장했다.

소설(산문)은 영화의 출현에 당황하고 있다고 할 수 있는데 그것은 영화의 간결하고 템포가 빠른 것으로 소설은 따를 수가 없습니다. 현대의 독자란 얼만한 서술에는 무관합니다. 그래서 소설에서는 영화적 수법을 빼오지요. 특히 급박한 장면 묘사 같은 데는 영화 수법을 많이 쓰는 것 같습니다. 예를 들면 "나뭇잎, 나뭇잎 …… 비, 나뭇잎 떨어진다……" 이같이 쓰면 부는 효과가 나지 않습니까.[10]

1930년대에 토키가 등장하여 무성영화를 몰아내고 새로운 패

자가 되는 과정을 살펴보면 새로운 매체에 적응하는 과정에서 인간이 느끼는 신체적 부담이나 피로가 (몇몇 논자들이 우려한 만큼) 그다지 큰 문제가 아닐지도 모른다고 생각하게 된다. 오히려 재빨리 적응을 마친 사람들은 더 새로운 매체, 더 큰 자극을 요구했다. 그리고 머지않아 거의 모든 것들이 그들의 요구에 맞춰 변했다. 가령 이태준의 주장대로 문학은 영화의 간결하고 빠른 템포를 취해야 했던 것이다.

지금 여전히 새로운 매체에 적응하는 과정 중에 있는 나로서는 1930년대 사람들이 토키를 받아들이는 과정을 하나의 모델로 삼을 만하다. 그로부터 나는 새로운 매체에 적응하는 것은 힘들고 피곤한 일이지만 그 여로의 끝에는 극진한 쾌, 새로운 세계가 기다리고 있다는 교훈을 얻는다. 이에 힘을 얻어 다시금 나는 이렇게 다짐한다.

"오냐! 적응하고 말 테다."

그런데 그 적응은 대체 어떤 적응일까? 내가 그것들을 길들인 것인가, 아니면 그것들이 나를 길들인 것인가?

주

1 김용준,「안경」,『새 근원수필』, 열화당, 2009년, 87쪽.

2 채민식,「토키의 비극」,『동아일보』 1939년 5월 12일.

3 심훈,「조선서 토키는 시기상조다」,『조선영화』 제1집, 1936년, 재수록『근대영화비평의 역사―조선영화란 하오』, 창비, 2016년, 333쪽.

4 K생,「발성영화에 독자반액」,『동아일보』 1930년 1월 30일.

5 「영화는 부형과 가티보고 한자리에서 평을 할 것」,『동아일보』 1932년 9월 2일.

6 임화,「朝鮮映畵發達小史」,『삼천리』 제13권 제6호, 1941년, 203쪽.

7 위의 글, 205쪽.

8 임울천,「토키 창작방법―토키 몽타주론의 작금」,『조선일보』 1936년 12월 5일~12월 10일, 재수록『근대영화비평의 역사―조선영화란 하오』, 창비, 2016년, 367쪽.

9 그는 그 대안으로서 '화면과 음의 대위법적 몽타주', '3차원적 몽타주' 등을 고찰했다. 위의 글, 371~381쪽.

10 이태준, 박기채,「문학과 영화의 교류: 이태준, 박기채 양씨의 대담」,『동아일보』 1938년 12월 13일 ~12월 14일, 재수록『근대영화비평의 역사―조선영화란 하오』, 창비, 2016년, 367쪽, 447쪽

나는 마스크와 함께 간다*

심혜경

마스크를 쓰고 영화를 보고 거리를 걷고 키스를 한다. 180석 영화관에 관객은 고작 4명뿐이다. 한 영화광의 시대 유감.

'Stay Inside, Stay Alive'라는 글귀를 어디에선가 읽었다. 집 안에만 틀어박히고 싶지 않아서 거리로 달려 나왔던 날, 광화문 어디쯤의 건물 외벽 전광판에서 본 것 같다. 짧고 강렬한 문장이라 머릿속에 계속 머물고 있기에, 궁금증을 참지 못하고 검색에 들어갔다. 그 결과 프레셔 크랙스Pressure Cracks라는 메탈 밴드가 2018년에 발표한 신곡의 제목이란 걸 알게 됐다. 뭔가 살짝 아쉬웠다. 흘러간 과거의 노래 제목이라 하기엔, 코로나19로 달라진 삶의 풍경과 생존 지침이 여기에 모두 담겨 있지 않은가.

아아, 어쨌든 비대면. 무엇보다 안전이 우선이기에 생업과 관련

● 영화 〈나는 비와 함께 간다Come with the Rain〉를 패러디한 제목.

되지 않은 외부활동은 억지로 중단됐고 사람들이 밀집한 곳은 피해야 할 곳 1순위가 됐다. 미술관도 영화관도 도서관도 문을 닫았다. 문을 열었다 해도 안심할 수 없고, 감염이 두려워서라도 갈 수가 없다. 코로나19 경계 단계가 '생활 속 거리두기'로 완화되었지만 경계 상태는 여전히 진행 중이므로, 수개월을 백만 년 전 원시 시대 혈거인처럼 동굴에서 지내다가 참을 수 없을 만큼 세상이 그리울 때만 밖으로 나왔다. 무채색 나날들에도 가끔 빛으로 채색할 필요가 있단 말이다. 물론 코와 입은 꽁꽁 싸매고! 예외 없이 모든 사람이 마스크를 착용한 모습을 보면 재난 영화에 등장했을 법한 사회 속에 살고 있는 것만 같았다.

마스크 시대 열전

코로나19가 얼마나 우리에게 가까이 다가왔는지는 감염자 통계 수치를 보면 명확하게 알 수 있다. 그런데 이보다 더 피부에 와 닿게 코로나19의 위세를 실감했던 건 그 대단한 패션잡지『보그』의 표지화를 봤을 때다. 표지에 등장한 모델들은 마스크를 착용하고 키스를 하고 있나. 서의 모든 산업이 팬데믹 기간 동안 살아남기 위해 고군분투하고 있는데 디지털 광고의 성장으로 광고 수익이 줄어든 잡지계는 이미 규모를 줄이거나, 인쇄 출판을 하지

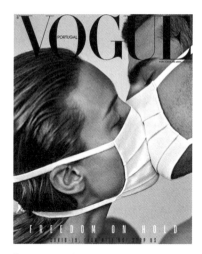

『보그』 포르투갈판 4월호 표지.

않고 온라인 사이트로 옮긴 곳이 많다. 그 와중에 2020년 포르투갈판 『보그』 4월호는 역사적이고 상징적인 표지로 주목을 받았다. 이 사진을 어떻게 해석할 것인지는 보는 사람의 몫이다. 아무튼 사람들 사이에 코로나19가, 아니 마스크가 비집고 들어오는 절망적인 순간에도 사랑은 존재한다. 우리가 견지해야 할 삶의 태도는 일상을 지키는 것이다. 키스마저도.

　이 표지를 접하고 나서 며칠 뒤에는 동네 갤러리에서 마스크를 착용한 사람들을 그린 작품들을 만났다. 그동안 일용하던 KF94 마스크 대신 여름 더위에 대비하여 덴탈 마스크로 바꾸고 나선 첫날이었다. 미술관과 갤러리가 많은 '낭만 서촌'(내가 좋아하는 문

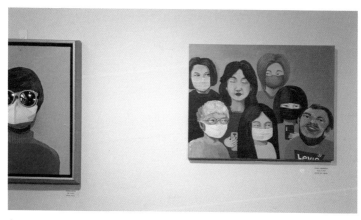

《COVID-19 PANDEMIC '시대유감'》전시 장면. Photo: 심혜경

희정 작가의 책 제목이기도 하다)에 살고 있어 골목을 걷다보면 전시회를 심심찮게 보게 되는데 그날은 카페 통인에 걸린《COVID-19 PANDEMIC '시대유감'》전시회 배너에 홀리듯 들어가서 그림들을 보았다. 한숙희 작가의 일곱 번째 개인전이었고, 코로나19로 고통받는 이들에게 위로를 전하는 것이 기획 의도라고 했다.

마스크를 쓰고 있으니 온통 마스크만 눈에 들어오는 것인지, 이 전시를 보고 온 다음 날에는 지인의 페이스북에서《헬로우마스크전》을 보고 왔다는 글을 접했다. 매일 사용하고 버리는 마스크를 매개로 시대적 자화상을 표현해보고자 마련한 전시회였다. 이와 비슷한 콘셉트의 전시회가 또 있었는지는 모르겠으나 마스크는 이제 일상의 벗이요, 생존을 의탁할 양식이 된 듯했다.

코로나 때문에 해외에서 귀국할 수밖에 없었던 친구를 만나기 위해 오늘도 마스크를 둘러쓰고 나갔다. 예전에 페스트로 도시에서 사람들이 모두 죽어갈 때는 전염병을 피하기 위해 가족 단위로 시골을 향해 길을 떠났는데, 지금은 코로나 때문에 자신이 살던 곳으로 돌아와야 하는 상황이 빈번하게 일어난다. 보카치오의 『데카메론』은 이탈리아에서 흑사병을 피해 시골로 이주한 열 명의 젊은이들이 주고받은 이야기를 모아 쓴 책 아니던가.

반면 동일한 페스트 상황에서 달리 행동한 사람들도 있었다. 수천 명이 사망한 런던에서 가져 온 옷감 때문에 페스트에 감염된 영국 북부 더비셔 지역의 임Eyam 마을 사람들은 전염병이 다른 마을로 퍼지지 않게 하려면 자신의 마을을 격리하는 것뿐이라는 사실을 깨닫고, 전염병이 사그라질 때까지 마을에서 벗어나지 않기로 결정했다. 새로 부임한 교구 목사가 자신의 삶을 걸고 설득해서 사람들이 스스로 마을 접근 금지선을 만들어 마을을 폐쇄한 것이다. 이때 292명의 마을 사람들 중 259명이 결국 사망했고, 이 영웅적인 행위는 지금도 임 마을의 '대역병 주일예배'로 기록되어 전승하고 있다고 한다. 자가격리란 이렇듯 인류에게 유용하고 위대한 전통이었다.•

그러고 보니 쿼런틴quarantine•이라는 단어도 'forty(40)'를 뜻하는 이탈리아어 quaranta, '40일간'을 뜻하는 quarantina에서 나온 말이다. 19세기 이탈리아에서는 전염병이 돌 때 항구에 정박하려

• 미셸 리, 『런던 이야기』, 수추밭, 2015년, 295쪽 참조.

는 선박의 방문객들은 미리 선상에서 검역당국의 검사를 받고 건강증명서clean bill of health를 취득해야만 입항시켜주었다고 한다. 만약 검사를 통과하지 못하면? 40일간 항구 밖에서 격리되어야 했다. 쿼런틴을 검색하다 〈쿼런틴〉이란 영화를 발견한 건 새로운 수확이었다. 공포 미스터리 스릴러이니 더운 여름 날 밤에 봐주는 걸로.

나의 친구는 입국한 이들에게 정해진 자가격리 기간 동안 무결점 판정을 기다리며 온갖 세심한 주의를 기울이다가 드디어 내 얼굴을 보러 와준 것이다. 오랜 기간 볼 수 없었던 친구와의 만남이었기에 감격에 겨운 나머지 문학적인 표현으로 멋지게 대화를 시작하고 싶었다.

"우리 시대가 지금 시공간의 문을 잘못 연 것 같지 않니?"

하지만 친구는 '자다가 무슨 풀 뜯어먹는 소리'를 하나 하는 표정으로 나를 멀뚱히 쳐다봤다. 잠시 후 그녀는 이렇게 받아쳤다.

"넌 지금 책과 영화를 너무 많이 봐서 위중한 병이 생긴 듯해. 어째 치료될 가망도 없어 보이니, 시도 때도 없이 앓는 고질병이라고 그냥 생각해라."

나를 이처럼 신속하게 진단하고 친히 중환자임을 선고하셨으니 내게 이보다 멋진 친구는 없을 듯싶다.

◆ 전염병 예방을 위한 '격리, 교통 차단, 검역소, 검역의, 검역하다'의 뜻. 정치적, 군사적 의미로도 사용한다.

영화광의 영화 걱정

친구가 마침 영화 얘기를 꺼냈으니, 영화광인 나로서는 할 말이 많다. 우리 모두가 알고 있듯 국내외를 막론하고 코로나19의 여파로 영화 제작 일정이 온통 헝클어져서 새로 개봉하는 영화 편수가 크게 줄었고, 감염을 우려해 휴관하는 극장도 생겨났다.

나 역시 즐겨 가던 신촌의 예술 영화관이 2월 24일부터 휴관을 시작했기에 아쉬움이 컸는데, 마침 7월 1일에 재개관을 한다기에 한달음에 뛰어가 보리라 벼르던 영화를 보았다. 영화 좀 봤다는 친구들로부터 허다하게 추천을 받았고, 미디어에서도 호평 일색이던 〈찬실이는 복도 많지〉였다. 그런데 180석 영화관에는 나를 포함해서 딱 네 명의 관객이 있었다. 진짜 재미있고, 완성도가 높은 영화였기에 더욱 걱정스러웠다. 잘 만든 영화, 입소문 좋은 영화에 회당 이 정도의 관객 수를 기록했다면 다른 영화는 어쩌란 말인가. 이래도 되나 싶어 나라도 열심히 봐줘야지 하는 마음으로 엔딩 크레디트의 마지막 줄이 올라갈 때까지 어둠 속에서 눈을 크게 뜨고 앉아 자리를 지켰다. 주말에는 그래도 좀 관객이 많이 들려나.

영화의 중요한 속성 중 하나는 대중의 멘탈리티에 예민하게 반응한다는 점이다. 특히나 시대의 비극에 빠르게 조응하는 것 같다. 코로나19처럼 전 세계를 휩쓴 전염병을 다룬 영화로는 최근에

개봉한 〈팬데믹 온리〉가 있다(원제목은 그냥 '온리Only'이다). 영화사에서 전면에 내세운 카피는 "전 세계를 뒤덮은 최악의 바이러스로 모든 것이 무너지다!", "생존을 위한 강렬하고도 리얼한 사투가 선사하는 서스펜스!"다. 딱 봐도 코로나19가 연상된다. 이 영화에 등장하는 바이러스의 이름은 HNV-21. 노출되기만 하면 죽음에 이르는 치사율 백퍼센트의 전염병인데, 특이점은 여성에게만 반응한다는 것. 남성은 감염돼도 아무런 증상이 나타나지 않는다. 무엇 때문에 이렇게 설정했는지 궁금해지는 이 영화, 어서 보러 가야겠다.

팬데믹 시대가 열리자, 2011년에 제작된 스티븐 소더버그 감독의 〈컨테이젼Contagion〉이 다시 화제가 됐다. 현재의 상황을 예고한 것처럼 영화 포스터에는 제목만큼이나 커다란 글씨로 "아무것도 만지지 마라!"고 적어났다. 우리나라에서도 개봉한 영화이고, 기네스 팰트로, 마리옹 코티아르, 맷 데이먼, 주드 로, 케이트 윈슬릿 등 캐스팅도 장난 아니게 화려했는데 박스오피스를 석권하거나 세계적인 관심을 끌지는 못했다. 그런데 2020년에 다시 부활한 것이다. 나 역시 이 영화를 본 지가 오래돼서, 다시 영화 정보를 검색해보니 "늑장 대응으로 사람들이 죽는 서보단 과잉대응으로 비난받는 게 낫다고 생각합니다"라는 대사가 이 영화의 명대사 1위를 차지하고 있었다. 영화 속 미국 질병통제센터 연구원의

입을 빌려 나온 대사이다. 코로나19에 대한 현재 미국의 대응 태도와는 많이 다르기에 이 영화를 지금 보는 사람들은 "미국, 진즉에 저 영화처럼 했어야지"라고 구시렁거릴지도 모른다. 영화가 현실과 다르다는 걸 모르는 사람은 없지만 대부분의 재난 영화에서 결국 내가 기대하는 건 예기치 못한 재난에 어쨌든 맞짱을 뜨고 끝까지 버티는 인류의 모습이다. 그래서 영화를 보면서 안도감을 느끼는 지점까지 밀어붙이는 영화가 좋다. 〈팬데믹 온리〉의 결말이 무척 궁금하다.

가능하다면 지금 살고 있는 시간의 페이지를 닫고 다른 페이지를 열고 싶다. 일단 코로나19 챕터에서는 벗어나고 싶다. 암흑 속 중세 시대도 아닌데 감염병 때문에 일상생활을 제한해야 하다니…… 살다 살다 이런 경우를 처음 당하고 보니, 현실감각을 절반쯤 잃어버린 듯하다. 평소에 그리 좋아하지 않던 여행이 갑자기 그리워지니 말이다. 미국의 소설가 커트 보니것의 표현을 빌리자면 "뜬금없는 여행 계획은 신이 선사하는 무용 강습"이라는데 지금은 물론 내년에도 여행은 위험할 듯하다. 2023년에나 안정적으로 해외 여행을 즐길 수 있을 거라는 예측 보도도 있었다. 앞으로 3년. 올해는 뭐, 이렇게 참고 보낸다 치더라도 앞으로 2년을 어떻게 더 버텨야 할까. 하긴 3년이라는 시간을 옥수수를 키우는 일에 바쳤던 사람도 있다. 영화 〈인터스텔라〉의 크리스토퍼 놀란 감독

이야기이다. 내놓는 영화마다 사람 놀라게 하는 재주꾼이 옥수수 농사도 지었다고? 무슨 이야기인가 하면, 〈인터스텔라〉에서 주인공이 트럭으로 옥수수밭을 돌진하는 장면을 촬영하기 위해 영화 촬영 개시 3년 전부터 65만 평의 땅을 구입해 옥수수밭을 일구고, 알뜰하게 촬영지로 사용하면서 거기서 수확한 옥수수는 살뜰하게 제값 받고 팔았다는 이야기다.

다시 독서광의 책 읽기 모드로

코로나19 이전의 세계가 참으로 살 만한 세상이었다고 기억하더라도 '어제의 세계'로 돌아갈 방도는 없다. 상상하기도 싫지만 몇 년마다, 어쩌면 매년 새로운 바이러스가 찾아오는 세상이 될지도 모른다. 원하든 원하지 않든 새로운 미래는 올 것이며 알 길 없는 길을 그래도 가야 하는 게 불안하기만 하다. 포스트 코로나 시대로 가는 길이 언제 열릴지 우리는 알지 못한다. 코로나 없는 세상이 허락될 때를 기다리며 내가 할 수 있는 일은 고작 마스크 착용 의무를 성실히 이행하고 손을 소독하는 일밖에는 없다.

아, 마스크와 함께 서점에나 가야겠디. 싱실의 시대가 될 코로나 시대를 지나 포스트 코로나 시대를 예측하는 책들이 속속 나오고 있으니 뭘 좀 더 읽어야 하지 않겠나. 코로나19, 그리고 언택

트가 남긴 과제들이 어마무시하게 많아서 알아두어야 할 지식은 끝없이 늘고 새로 익혀야 할 기술이 속속 등장한다. 전시회는 VR로, 공연은 You Tube의 디지털 콘서트로, 영화는 OTT 플랫폼으로, 독서토론은 Zoom으로…… 포스트 코로나 시대를 맞이할 준비, 이제부터 시작이다.

구멍 난 말들 사이에서

김민지

'덕분에'와 '힘내' 같은 말이 우리를 구원할 수 있을까? 진정 거리두기가 필요한 것은 '말'이다.

제주도에서는 바람에 많은 것이 날렸다. 날리는 것 중 가장 귀찮았던 건 빨래였다. 빨래집게로 집어두어도 바람이 세차게 부는 날에는 그 힘마저 이기고 옷가지 몇 개가 사라졌다. 그렇게 사라진 옷은 운이 좋으면 골목길에서 줍기도 했다. 빨래 대를 고정해 둔 벽돌이 속수무책으로 바람에 당해 와장창 소리가 나는 날도 있었다.

체육 시간이 끝나면 바람이 모이는 곳에서 한참을 서 있었다. 그러면 귀에서는 바람 소리밖에 들리지 않았다. 바람이 불어와 체육복에서 몸으로 메워지지 않은 부분이 펄럭였다. 펄럭이는 만큼 바람이 들어온다.

펄럭이는 제주도의 현수막에는 항상 구멍이 나 있었다. 바람이 세게 불면 현수막이 날아갈 수 있으니 이를 막기 위해 바람이 새어 나갈 구멍을 만든 것이다. 이유는 알 수 없지만 여전히 구멍이 현수막을 지탱한다는 걸 떠올릴 때가 있다. 아니 실은 가끔 구멍 없는 현수막에서도 구멍을 본다.

코로나19가 삶을 덮친 이후 마스크를 쓰고 길을 걸어가다보면, 새삼스레 활기찬 현수막의 말들이 거슬렸다. '우리 함께 이겨냅시다', '덕분에' 같은 말투들. 그런 상투적인 말이 어쩔 수 없다는 건 안다. 나도 '힘내!'라며 말하기 어려운 순간을 모면한 적이 수없이 많으니 말이다. 하지만 그렇게 구멍이 숭숭 난 말들에 기대어 정말로 힘을 낼 수는 없는 노릇이다. 차라리 바람이 부는 그 사이로 손을 집어넣고 말지.

구멍으로 새어 나가는 것

흔히 '우리'라고 말할 때 그 '우리'에 포함되지 않는 사람들이 있다. 함께라는 말이 난처할 만큼 우리는 불평등하게 재난을 겪고 있다. 아무리 감사의 제스처를 취한다 한들 그들의 실제 노동을 퉁칠 수는 없다. 이런 이야기들이 '우리 함께 이겨냅시다'라고 크게 쓴 현수막 사이로 새어 나간다. 아직도 실체를 알 수 없는 재난

속에서 무엇을 말하지 않는 것, 구멍 사이로 말을 흘려보내는 것, 그것도 하나의 권력이다. 차마 모두 담을 수 없는 게 아니라, 실은 그렇게 구멍 사이로 존재가, 질문이, 목소리가 새어 나가도록 해야 게으르고 익숙한 말들이 유지되는 게 아닐까. 요란하지만 익숙한 방식으로 지금을 삼켜내기 위해서.

물론 그렇다고 뉴노멀, 포스트 코로나, 비대면의 시대와 같은 둔탁한 단어들이 반가운 건 아니다. 코로나19 이후 유행하기 시작한, 생경함을 분석하기 위한 단어들은 이전과 이후를 단호하게 구분해낸다. 갑자기 우리는 새로운 시대를 살게 되었다는 듯이. 하지만 일종의 구분을 선언할 만큼 우리는 충분히 지금을 지났을까? 전염병이 타고 퍼지는 관계망은 코로나19 이전에 존재했고, 비대면 상황에서도 사람 간의 연결망을 지탱하는 건 여전히 접촉하는 사람들이다.

짐짓 젠체하는 새로운 말들의 둔탁함도 성글기는 마찬가지다. 어떤 것은 포착하고, 어떤 것은 새어 나가게 하는 말에는 무엇이 들러붙어 있는 걸까. 이전과 이후가 뒤섞여 아직 호명할 수 없는 지금과 그 너머를 명명하고자 하는 욕망은 불편하다. '노멀'이 무엇이었는지도 모르겠는데, 그 앞에 '뉴'를 붙이다니. 아직 어떤 '사이'에 끼어 있는 지금 위로 장벽이 내려온다. 지금의 생경함과 두려움을 재빨리 보내버리고 어서 꽁무니라도 쫓아 따라가야 할 것 같은 강박이 자꾸만 들러붙는다. (아니, 마스크를 써서 숨이 차다니까요!)

마스크와 테두리

여름에 마스크를 쓰고 숨을 쉬니 안에 습기가 차는 게 느껴진다. 아 망했네! 싶었는데 아니나 다를까 마스크의 테두리를 따라 습진이 올라왔다. 습진의 가장 짜증나는 부분은 낫지 않고 다시 반복된다는 점이다. 피부가 빨갛게 올라오고 자국을 따라 벗겨진다. 진물이 올라와 딱딱하게 굳고, 떼어내면 다시 진물이 흘러 근질거린다. 약을 먹고 연고를 바르면 사라지기도 하지만, 동그랗게 흔적이 남은 부분은 딱히 이유도 없이 언제든 다시 습진이 올라오곤 한다.

엄마는 미련하게 굴지 말고 당장 병원에 가라고 잔소리를 했다. 하지만 지금 대학병원에 가면 대기 시간이 2시간은 넘을 것이다. 마스크를 쓰고 그동안 기다렸다가는 진물이 엉겨 붙어 얼굴을 벅벅 긁게 될 게 뻔한데 엄두가 나지 않았다. 저번에 받았던 약이 혹시 남았나 뒤적이다가 처방받은 약에서 발암 물질이 나와 판매 중단이 되었던 걸 기억해냈다. 습기에 약하다며 포장도 따로 되어 있어서 하루에 세 번 꼬박꼬박 챙겨 먹는 게 귀찮았던 약이다. 6개월을 넘게 먹었는데 나중에 암에 걸려도 보상은 받을 수 없겠지?

마스크를 쓰고 나서 다짜고짜 반말을 듣는 일이 줄었다. 얼굴이 반쯤 보이지 않으니 내 나이를 추측하기 어렵기 때문일까. 한번은 의사가 반말을 하다가 내 나이를 알고 미안하다며 자기는 원

래 대학생들한테는 존댓말을 쓴다고 멋쩍게 웃은 적이 있었다. 나이 든 남성들은 대개 저마다의 존댓말 기준을 가지고 있는 모양이다. (여러분, 좀 세상을 따라가보세요! 그럴 때도 되지 않았나요?) 어쨌든 가려져야 보다 존중받을 수 있다니 웃긴 일이지만 낯설지는 않다. 어딘가에 무난히 속하기 위해 가리고 잘라내는 일은 일상적이니까.

몸의 테두리를 지키는 일은 대개 거짓으로만 가능하다. 사람들이 뻔뻔하게 물어대는 질문에 적당히 답을 꾸며내고, 무례하고 웃기지 않은 일에도 웃고, 하고 싶은 말은 웬만하면 참고. 그렇게 어떤 것을 가리고 잘라냈는지 기억도 나지 않는다. 충분하지 않다는 건 알지만 최소한의 자리만을 차지하기에도 힘이 든다.

나는 제대로 거울을 보지 못한다. 얼굴에 진물이 들러붙게 하는 마스크가 테두리를 한 겹 더해준다는 건 지독한 일이지만, 마스크를 벗은 얼굴로 길을 걷는 게 편했던 적도 없다.

겹쳐 쉬는 숨

코로나19가 모든 걸 뒤흔들어버린 것도 같고 또 혼란함에 어지러운 것도 같지만, 삶은 어찌저찌 요상한 소리를 내며 굴러간다. 삶을 지켜내는 안온함의 경계가 어디까지인지 자꾸만 더듬게 된다면 이상한 일일까. 아직도 충분한 말을 찾지 못했다는 기분이

다. 이전과 이후가 얽혀들어가는 지금을 말할 방법을 누군가는 가지고 있는 걸까.

8월 15일, 광화문에 운집한 군중들의 사진을 보며 마음에서 무언가 부서져 내렸다. 그동안은 내 옆을 걸어가고, 버스 옆자리에 앉고, 마트에서 함께 줄을 서고 그렇게 숨을 겹치게 되는 사람들이 코로나19에 걸리지 않기 위해 애쓰고 있다는 믿음이 있었던 모양이다. 가까스로 유지해온 모두의 일상이 다시 한 번 깨져 나갈지도 모른다는 생각에 화가 났다. 어떻게 저럴 수 있지?

코로나19 이전에는 그들을 향해 눈을 찌푸리며 지나갈 수 있었다. 그렇게 멀어졌고, 멀리할 수 있다고 믿었던 것도 같다. 하지만 이렇게 멀리서 스마트폰으로 사진을 보고 있으면서도 견고한 테두리에 대한 믿음이 깨져 나간다. 우리가 함께 숨을 쉬고 있다는 사실을 나는 납득해야만 한다. 내가 스스로 선택한 적 없는 연결에 겹쳐져 있는 숨을 거둘 방법은 없다. 날카로운 바람은 아직 멀고, 우리의 숨은 가깝다. 이 거리감 속에서 살아갈 방법을 찾을 수 있을까.

아트콜렉티브 소격

김민지 대학에서 한국사를 전공했다. 앞으로는 다른 공부를 해볼 생각이다.

손경여 예술학을 전공한 편집자. 미술뿐 아니라 문화예술을 폭넓게 들여다보는 책을 만들고 있다.

심혜경 도서관 사서로 오랫동안 일했고, 지금은 전업 번역가다. 책, 영화, 여행으로 이어지는 삶을 살고 있다.

윤유미 유아교육학을 전공하고 6년간 어린이를 가르쳤다. 자녀들과 함께 미술관을 즐겨 찾는다.

이상준 조각가이며 대학에서 '미술의 이해', '현대조각론' 등을 강의하고 있다. . 매일
(이주린) 매일 예술과 자신에 대해서 생각한다.

이소영 현대미술사를 전공하고 미술에 대한 글을 쓴다. 책방 '마그앤그래'를 운영하며 대중적인 호흡으로 문화를 전달하고 있다.

최예선 신문방송학과 미술사학을 전공하고, 예술과 대중 사이를 가깝게 하는 책을 쓴다. 예술에서의 글쓰기에 관심이 많다.

홍지석 미술사 방법론을 깊이 고민하는 미술사학자. 미술사, 미술비평, 예술심리학 등의 분야를 연구하고 강의한다.

홍지연 경제학을 전공하고 컨설팅과 기획 업무를 하며 늘 전시장을 산책한다. 국립현대미술관 제7기 자문단으로 활동하고 있다.

요즘 동인들은?

팬데믹과 폭염 속에도 동인들의 좋은 활동이 이어졌다. 근대 조각가이자 미술평론가인 김복진을 기리는 김복진상의 2020년 수상자로 **홍지석** 님이 선정되었다. **윤유미** 님은 국립현대미술관 어린이미술관 교육 서포터즈로 선발되었으나 미술관은 다시 휴관에 들어갔다. **홍지연** 님 역시 국립현대미술관 제18기 전시 도슨트로 선발되었지만 도슨트 교육조차 재차 연기되고 있다. 재휴관 다음엔 재개관이니, 힘내기 바란다. 출간도 이어졌다. **심혜경** 님이 번역한 『비타와 버지니아』가 뮤진트리에서 나왔다. **최예선** 님이 스토리 및 기획에 참여한 만화 『오늘은 홍차』(모요사)의 두 번째 이야기가 출간되었다.

아트콜렉티브 소격 #3 팬데믹, 그리고 예술

ⓒ 아트콜렉티브 소격, 2020

초판 1쇄 발행 2020년 9월 4일

발행인 아트콜렉티브 소격 │ **편집장 손경여** │ **편집 최예선** │ **디자인 민혜원**

발행 모요사 │ **등록** 2019년 12월 19일(고양, 바00036) │ **전화** 031 915 6777 │ **팩스** 031 5171 3011

인스타그램 @artcollective_sogyeok

ISSN 2713-4997

ISBN 978-89-97066-53-7 (세트)

ISBN 978-89-97066-61-2 04600